中國紙馬

目　錄

紙馬是中國民俗版畫體系中的特殊類型，

它以道佛之神和民間俗神爲表現對象，

專用於民間的信仰活動和禮俗儀典。

紙馬出現於我國中古時期，

但經歷了一個漫長而複雜的孕育階段，

它始終交織著巫術的、宗敎的、風俗的與藝術的因素，

其形制與應用也總是與時遷化，

因俗異變。

作爲巫術與宗敎遺物，

紙馬留有神聖的光暈，

傳導著時人對神祇與祖靈的虔敬，

作爲民俗風物，

紙馬融入了民間生活，

成爲民間祈禳心理的寄託，

作爲民藝物品，

紙馬又展露著鮮明的地方特色和淳厚的民族風格。

它亦聖亦俗，

亦奇亦平，

亦莊亦隨，

堪稱中國文化園苑中的一樹奇花。

滄海美術／藝術特輯4

羅青 主編

中國

紙馬

陶思炎 著

東大圖書公司

國立中央圖書館出版品預行編目資料

中國紙馬／陶思炎著．--初版．--臺北
市：東大發行：三民總經銷， 85
　　　　面；　　公分．--（滄海美術，
藝術特輯4）
參考書目：面
ISBN 957-19-1939-X（精裝）
ISBN 957-19-1940-3（平裝）

1.民俗藝術

999　　　　　　　　　　　　85005109

網際網路位址　http://Sanmin.com.tw

© 中國紙馬

著作人　陶思炎
發行人　劉仲文
產著作財
權人　東大圖書股份有限公司
發行所　東大圖書股份有限公司
　　　　地址／臺北市復興北路三八六號
　　　　郵撥／○一○七一七五--○號
印刷所　東大圖書股份有限公司
總經銷　三民書局股份有限公司
門市部　復北店／臺北市復興北路三八六號
　　　　重南店／臺北市重慶南路一段六十一號
初版　　中華民國八十五年七月
編　號　E 53008
基本定價　拾元肆角
行政院新聞局登記證局版臺業字第○一九七號

ISBN 957-19-1940-3（平裝）

「滄海美術／藝術特輯」緣起

　　民國八十年初，承三民書局暨東大圖書公司董事長劉振強先生的美意，邀我主編美術叢書，幾經商議，定名爲「滄海美術」，取「藝術無涯，滄海一粟」之意。叢書編輯之初，方向以藝術史論著爲主，重點放在十八、十九、二十世紀。數年下來，發現叢書編輯之主觀願望還要與客觀環境相互配合。因此在出版十八開大部頭的藝術史叢書之外，又另外出版廿五開的「滄海美術／藝術論叢」，把有關藝術及藝術史的單篇評論文章結集出書。

　　在廣向各方邀稿的同時，我發現以精美圖片爲主的藝術圖書，亦十分重要，不但可補「藝術史」、「藝術論叢」之圖片之不足，同時也可使第一手的文物資料得到妥善的複製，廣爲流傳，爲藝術史的研究評論提供了重要的養料。於是便開始著手策劃十六開的「滄海美術／藝術特輯」，儘量將實物及一手材料用彩色及放大畫面印刷出來，以供讀者研究欣賞。在唐、宋、元、明、清藝術特輯的大綱之下，編輯部將以機動靈活的方式不定期推出各種專題：每輯皆有導言，圖片附刊解説，使讀者能在最短的時間，對某一特定主題，有全面而深入的掌握。大家如能把「藝術特輯」與「藝術史」及「藝術論叢」相互對照參看，一定有意想不到的結果與發現。

自　序

　　1982 年，我在一篇題名〈比較神話研究法芻議〉的論文中提出了建立「超學科、多層次」的「複合研究法」的構想，當時我被古奧而瑰奇的神話所引吸，開始發現了它質樸與精深、形象與心象、信仰與生活、自然與社會的奇妙統合，於是我放棄了研究外國文學的志向，選擇神話學、民間文學和民俗文化學作為自己的專攻方向。

　　1987 年我榮幸地考入了北京師範大學，師從鍾敬文教授和張紫晨教授攻讀博士學位，從此不再是學術界的「散兵游勇」或「客串角色」，歸入了專業性的學術集羣。

　　我與紙馬的結緣始於八十年代初，而有計劃地加以搜集則是在我攻博期間。由於社會生活的飛速發展，很多陳風舊俗已趨向消歇，紙馬作為神像類的民俗版畫已難尋覓，以致於對當今大多數中青年來說，「紙馬」已成為一個陌生而古怪的名稱。

　　積十年之努力，我對紙馬的收藏總算有了一個小小的規模。我搜集紙馬，主要是在於研究。紙馬正是一種「超學科、多層次」的文化現象，作為民俗物品，它是民間生活的有趣實錄；作為宗教物品，它是民間信仰的有形展現；作為民藝物品，它又是民俗版畫及相關藝術手段的結晶。它亦聖亦俗、亦奇亦平、亦莊亦隨，具有特殊的藝術魅力和生活韻味。

紙馬源頭何在？其載承的神祇體系是如何架構的？在民間信仰生活中，其應用又有何相關的禮俗？紙馬與時遷化，因地而異，其形制演化的規律有哪些？作爲傳承性的俗信物品和民藝物品，其藝術的與學術的價值又何在？拙作試圖對這些問題作出簡略的回答，以使讀者對這中國民間藝苑中的一樹奇花有個大略的認識。

　　也許，圖像比文字更爲明瞭而直觀，我從個人的藏品中選出二百餘幅，製爲圖版，按神祇體系，分「天神」、「地祇」、「家神」、「物神」、「自然神」、「人傑神」、「道系神」、「佛系神」、「眾神圖」、「附錄」等十類加以編排，以求展現中國紙馬的基本風貌。

　　當然，對紙馬這一複雜的文化現象，很難用三言兩語說個明白，某些理論問題將在今後的著述中繼續探討，同時，對中國紙馬的調查與搜集也遠沒有完結，或許它將成爲我畢生的工作之一。

　　「嚶其鳴矣，求其友聲」，我期待民間藝術研究者與收藏者的批評與交流，並向所有的讀者朋友們致意。

陶思炎

一九九六年三月十六日

於三通書屋

一

紙馬溯源

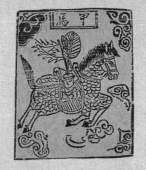

❶「佛馬即神像馬幛，有玉帝、觀音、關公、孔聖、城隍、土地、田公、地母、灶君等三十六尊。」見汪維玲：《浙江民間信仰探源》，載《東南文化》1989 年第 6 期第25 頁。

紙馬又稱「神禡」、「馬子」、「甲馬」、「佛馬」等❶，此外，民間還有「馬紙」、「菩薩紙」之謂。「紙馬」之名早在宋代已見載述，孟元老《東京夢華錄》曰：

> 清明節，士女闐塞諸門，紙馬鋪皆於當街用紙衮疊
> 成樓閣之狀。

吳自牧《夢粱錄》卷六又載：

> 歲旦在邇，席鋪百貨，畫門神桃符，迎春牌兒，紙
> 馬鋪印鍾馗、財馬、回頭馬等，饋與主顧。

此外，周密《武林舊事》卷六中載有杭州的「印馬」作坊，而《宋史·禮志》記契丹賀正使爲本國皇后成服後，亦有焚紙馬、舉哭事。可見，在宋遼時期紙馬已遍及國中，成爲官禮與民俗中的尋常之物。因此，紙馬的出現絕不晚於北宋。

紙馬之謂「馬」，前人略有闡釋。清人虞兆隆《天香樓偶得·馬字寓用》曰：

> 俗於紙上畫神佛像，塗以紅黃彩色而祭賽之，畢即
> 焚化，謂之甲馬。以此紙爲神佛之所憑依，似乎馬
> 也。

清趙翼《陔餘叢考》則持另說：

> 後世刻版以五色紙印神佛像出售，焚之神前者，名
> 曰紙馬。或謂昔時畫神於紙，皆畫馬其上，以爲乘
> 騎之用，故稱紙馬。

前者強調「神佛之所憑依」，其意晦秘；後者則因「畫馬其上」，而

略顯附會。從現存紙馬看，確有不少「畫馬其上」，以供神祇「乘騎之用」者（圖1），較爲直露地點畫出馬與延神巫術間的信仰聯繫。

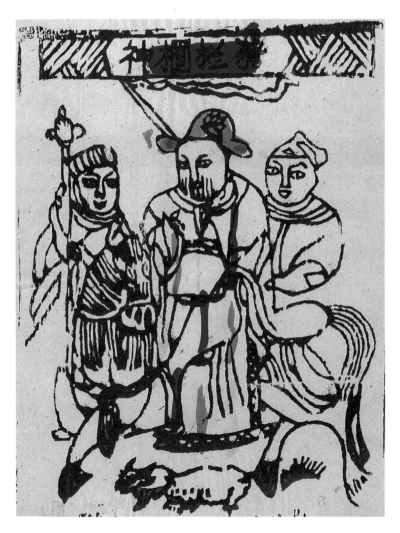

圖1

豬欄樞神

（如皋紙馬）

　　紙馬之謂「馬」與刻畫馬形，同先人對馬的出天入地的通神認識相關。《白虎通·封公侯》曰：「馬，陽物。」《左傳》曰：「凡馬，日中而出，日中而入。」這種將馬與太陽的相提並論，源自馬引日車的天體神話。《淮南子·天文訓》有載：

日出於暘谷，浴於咸池，拂於扶桑，是謂晨明；登
於扶桑，爰始將行，是謂朏明；至於曲阿，是謂旦
明；至於曾泉，是謂蚤食；至於桑野，是謂晏食；
至於衡陽，是謂隅中；至於昆吾，是謂正中；至於
鳥次，是謂小還；至於悲谷，是謂餔時；至於女紀，
是謂大還；至於淵虞，是謂高舂；至於連石，是謂
下舂；至於悲泉，爰止其女，爰息其馬，是謂縣車。

以上神話中的行天之日乃由馬車牽引，馬遂有「陽物」、「天馬」之
稱。天馬作爲「天之驛騎」，又有「天駟」之謂。「天駟」乃星名，
因「日分爲星」，故天駟實乃日之「家族」。

依存於原始思維的神話不可避免地隨傳承而變異，這種「文化
變遷」往往能改變對象的性質與價值。馬正是如此，既爲「陽物」，
又爲「地精」。《初學記》卷二十九引《春秋説題辭》曰：

地精爲馬，十二月而生，應陰紀陽以合功，故人駕
馬，任重致遠利天下。

此外，《漢書·食貨志》言及漢武帝造銀錫白金時曰：

天用莫如龍，地用莫如馬，人用莫如龜。

馬爲「地用」之物，「地精」之徵，且能陰陽合功，故被視作溝通天
地、交通神鬼的巫物。明人高啓《里巫行》詩中有「送神上馬巫出
門，家人登屋啼招魂」句❷，而古之巫師亦多騎馬（圖2），並以馬

❷轉引自嘉靖二十六年《江陰縣志》卷之四。

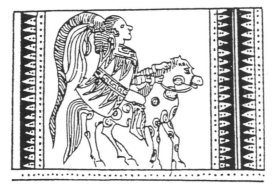

圖2
騎馬的巫師

合陰陽，接天地。

　　漢代畫像石中常見巨樹壯馬的刻畫，其石以樹表絕地通天，以馬表「陰陽合功」，由於它們多用於墓室、祠廟，故馬紋的刻畫有引導亡靈入地登天的意旨，爲用以安魂的巫法。在山東省微山縣兩城出土的一塊畫像石上，巨樹枝杈虬結，樹端青鳥翔集，樹下壯馬長嘶，一人側身彎弓（圖3）。彎弓者是蹶張圖的變形，意在驅祟鎭墓；

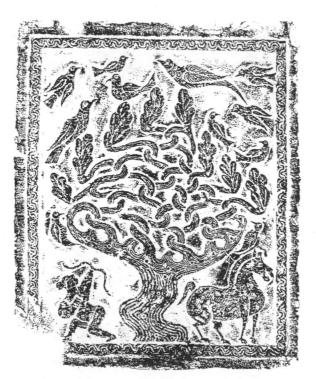

圖3
漢畫像石

而虬結之枝是生命延綿往復的象徵，具有神話中扶桑樹之形，後世所謂「盤長紋」的吉祥圖飾乃出於對它的模擬，以表生命不絕；青鳥在天，壯馬立地，天地之對應暗示了圖中生命之樹的安魂意義。這裡的馬、鳥均爲亡靈的引導，也是神遷魂變的憑依。類似的構圖在其他畫像石中亦可見之。值得一提的是，在微山縣兩城出土的另一塊漢畫像石上，巨大的「連理樹」枝枝勾連，樹端群兒相戲，樹下亦有壯馬挺立（圖4）。兒生於樹，點明了「連理枝」即爲「生命樹」。其實，生命樹的信仰與日棲枝頭的神話相關，太陽與萬物生長的內在聯繫，使之成爲生命之神。因此，樹下立馬既表「日中而出，日中而入」，又表天地相接。紙馬之謂「馬」，即源於這種馬能絕地通天、陰陽幻化、近神遠鬼的信仰。事實上，有關馬的巫術與神話

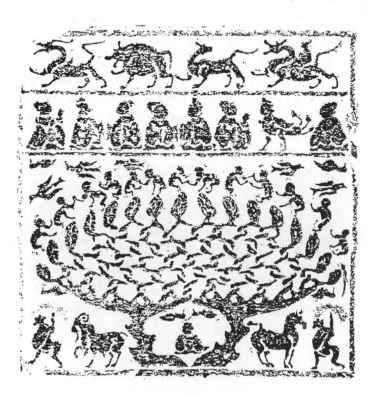

圖4

漢畫像石

觀是紙馬得以產生的最初的、潛在的誘因。

　　紙馬在形式上與馬紋經幡也有一定的親緣關係，漢、藏之布幡、
紙幡也正是巫術與宗教的法物。拿「甲馬」說，作爲紙馬中的一類，
它以馬爲中心構圖，用於延神或神行。施耐庵《水滸傳》第四十四
回「錦豹子小徑逢戴宗」云，以甲馬拴腿上便可神行。❸從甲馬實
物看，不論是蘇北的甲馬（圖5），還是蘇南的甲馬（圖6），或是雲
南的甲馬（圖7），都同西藏馬紋經幡相像（圖8），均以奔馬踏雲或
幡旗高飄表現其行空邀神之功。藏民稱馬紋經幡爲「朗達」（rlung-
rta），「朗」是「風」的意思，「達」是「馬」的意思，因此「朗達」
的漢譯爲「風馬」❹。「風馬」既有紙印的，又有布印的；既用以燒
化，也貼於門首，或製爲小幡插於屋頂高處。所謂「風馬」，實爲中
國古代神話中神馬或神車的別稱。《漢書・禮樂志》中的《郊祀歌》
中有「靈之下，若風馬」句。此外，唐元稹《長慶集》二七卷《郊

❸《水滸傳》第四十四回：
「神行太保戴宗對楊林
說：『 我的神行法也帶
得人同行，我把兩個甲
馬拴在你腿上，作起法
來也和我一般走得快，
要行便行，要住便住…
…』」

❹見丹珠昂奔：《 藏族神
靈論》，北京，中國社會
科學出版社1990年版，
第19頁。

圖5
蘇北甲馬

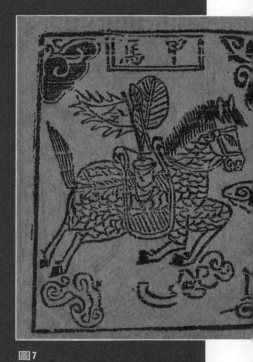

圖6
────
蘇南甲馬

圖7
────
雲南甲馬

圖8
────
西藏馬紋經幡

天日五色祥雲賦》中亦有「羽蓋凝而軒皇暫駐，風馬駕而王母欲前」的歌詠。可見，紙馬與馬紋經幡的啓用有著幽遠的信仰根源。如果說紙幡、布幡是招神禦鬼的神秘法具，那麼，紙馬、甲馬則成了略具巫風的民藝俗物。

佛教在唐代的興盛及版印佛經的流布，是紙馬得以由起的重要契機。唐咸通九年（公元868年）刻印的《金剛經》卷首畫《釋迦牟尼說法圖》及唐成都府都縣龍池卞家印賣的《陀羅尼咒本》中的蓮座佛像是現存最早的木版佛畫，也是紙馬的先型❺。佛教石窟造像的構圖對後世紙馬亦有一定的影響。例如陝西耀縣藥王山造像，佛像居中，兩旁加有邊飾，頂端鑿有帽飾，而「帽」底又有雙龍的雕鑿(圖9)。此種構圖為後世紙馬所效仿，蘇中地區的紙馬即有「龍樓」帽子頭的附綴，與此類佛神造像的配飾頗為相像。在近、現代

❺參見王樹村：《紙馬藝術的發展及其價值》，《美術研究》1990年第2期第45—46頁。

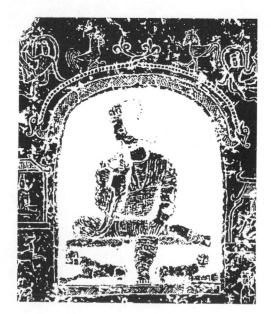

圖9

陝西耀縣藥王山造像

流行的紙馬中，仍有如來佛、阿彌陀佛、彌勒佛、觀音菩薩、地藏王菩薩、十殿閻王、大聖國師王等佛氏諸神，此外，紙馬中的俗神尚有額點吉祥痣者，留下了佛畫的印記。從民間稱紙馬爲「佛馬」、「神佛畫」、「菩薩紙」等叫法看，紙馬與佛教也有著内在的聯繫❻。木刻經咒在被民間風俗包融的過程中發生了圖像與咒文的分解，其圖像因素導致紙馬的產生，其文字因素則導致《般若心經》、疏文及佛語符咒類冥幣的生成。

　　道教的符籙也是紙馬的先型，特別是人形符畫及其貼掛與焚化的應用爲紙馬所承襲。例如，在敦煌地區的唐代「安心符」上，一神左手握棒，右手執鬼，上有「盛安心，符前大吉，立有臉（驗）知，十六日却」的咒文（圖10）。其棒當爲「桃梧」。《淮南子·詮言

❻見陶思炎：《中國紙馬與佛教藝術》，載《東方文化》第二集，東南大學出版社1992年。

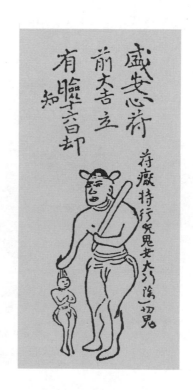

圖10

安心符

訓》許慎注曰：「棓，大杖，以桃木爲之，以擊殺羿，由是以來鬼畏桃也。」可見，此鎮宅符與桃符相類，是後者的圖形化。近代印製的「鍾馗捉鬼」紙馬與「安心符」維妙維肖，透露出二者的傳承關係。此外，敦煌的「樹神」符，也以人形構圖、咒語、符籙的迭加，追求禳除的功用（圖11）。這種對自然物的人格化和人形化正是後世紙馬神祇體系的最基本的表現方法，諸如水神、山神、路神、蟲神等，均取人形構圖，與道教的符畫相仿。因此，道符也是紙馬不可忽略的源頭之一，它不僅提供了神形的摹寫方式，更提供了龐大的神祇體系，成爲紙馬在民間流布的重要背景。

　　紙馬的出現除了有神話、巫術及原始信仰的深厚基礎，有佛教興盛的誘發因素，有道教和民間宗教提供的龐雜的神祇體系，有畫

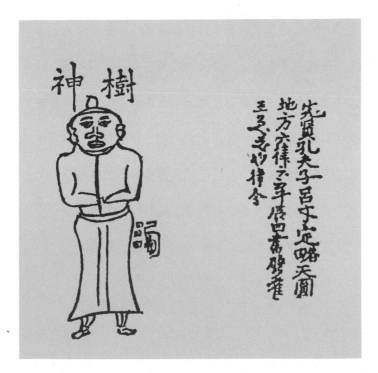

圖11

樹神

雞於門、畫魚於門、懸桃符、剪楮焚幣等俗信傳統，還有藝術方面的長期準備。

在江蘇省盱眙縣出土的漢代木刻星象圖上，有金烏載日，蟾蜍伏月，兩飛仙，三游魚❼和眾星宿(圖12)，它不僅反映了雕版技藝早在漢代已經成熟，同時爲神仙、靈獸、祥物、日月、星辰等同圖的後世紙馬提供了範例。從江蘇南通地區的「魁星神君」紙馬上，我們不難發現漢代星象圖的餘韻。

❼詳見陶思炎：《中國魚文化》，北京，中國華僑出版公司1990年，第100頁。

圖12

漢代木刻星象圖

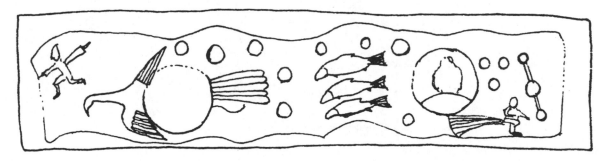

漢代畫像磚石的雕鑿也爲紙馬的雕版準備了條件。如在山東微山縣出土的「皇母」畫像石上，西王母端坐攏袖，張口若笑；侍者左右分立，手擎小扇；上有青鳥棲息，下有蛇軀糾結；背有蟠曲之枝，旁有稱謂題刻(圖13)，這種構圖立意在近代紙馬中仍見傳承。蘇中地區民間習用的灶神紙馬正與上述漢畫像石有諸多相合：灶君端坐攏袖，面露笑容；侍者爲春耕的農人，其二亦舉旗分立；上有雀鳥雙飛，擬青鳥來去有時，知歸善報；下有耕牛舉足，牛，土屬，❽與蛇同爲土地的象徵；身後亦有蟠曲的如意拐子紋，頭上爲灶君

❽《經籍纂詁》卷二十六載：「牛，土畜也。」《賈子·胎教》曰：「牛者，中央之牲也。」

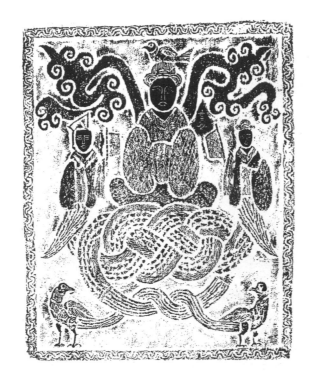

神龕，框內刻印「定福宮」三字（**圖14**），以擬指這位「家主之神」的身分。由此可見，紙馬的源頭絕非佛畫、道符等宗教藝術一途，

在兩漢、先秦的文物中都可以找到它們的蹤影。《天問》王逸序云：
「楚先王之廟及公卿祠堂，圖畫天地，山川神靈，及古聖賢怪物行
事。」此外，《魯靈光殿賦》亦曰：

> 圖畫天地，品類群生，雜物奇怪，山神海靈，寫載
> 其狀，托之丹青。千變萬化，事各繆形。隨色象類，
> 曲得其情。

漢時祠堂與墓室的圖畫或雕鑿均以神怪爲主體，用以避鬼安魂。此
外，繒書、精怪圖、經咒絹畫等，也有相近的意義。

湖南長沙出土的戰國繒書，以怪獸、人獸合體、多頭怪及一些
奇誕的圖象與咒文相配，用以呵護死者的靈魂，它同敦煌發現的《白
澤精怪圖》相仿，具有儺祭的性質，追求禳除的功利。戰國的繒書
也是唐五代經咒絹畫的先型，不過有從靈獸到神佛的化變，而以神
佛爲中心的經咒絹畫則是版印紙質經咒的前身 **(圖15)**，也是紙馬形

圖15

五代經咒絹畫

制的又一源頭。此外，先秦及兩漢的瓦當、銅鏡的製模亦涉及神獸、宇宙、帝王及仙人，也爲紙馬的雕印提供了藝術經驗。1978年3月在江蘇淮陰高莊發現的戰國青銅器上有《山海圖》❾，鑄有夸父、九尾狐等神話題材，同樣在雕模技術與選題上對紙馬的製作有潛在的影響。

總之，紙馬的產生交織著巫術、宗教、習俗與藝術等多重因素，其中，對神鬼的信仰和人神、人鬼間憑物交通的巫術觀念是紙馬產生的精神基礎，也決定了其名稱的寓意；佛教在唐代的興盛及經咒絹畫、版印佛畫的出現，是紙馬興起的直接誘因；道教諸神及民間俗神的龐雜體系是紙馬主要的表現對象，也是紙馬得以廣泛流布的依托；民俗節令與儀禮中延神敬先的傳統及焚紙設供的慣習使紙馬成爲傳習性的世俗風物；先秦、兩漢以來的木雕、石刻及繪畫的藝術成就給紙馬提供了技術手段和藝術的範例，並奠定了中國民俗版畫的象徵風格。紙馬的由起源遠流長，它以藝術的、宗教的和風俗的形式留下唐宋間文化傳承與文化整合的時代印記。

❾黃亞和：《淮陰出土我國最早〈山海圖〉》，載《揚子晚報》1991年4月8日。

神祇體系

中國古代宗教與民間信仰中的神祇體系十分龐雜，其繁複的系列、紛亂的名稱、多層的結構奇妙地互通互補，混成共融，終構建起一座層套鎖連的巍峨神殿。中國諸神體系的龐雜，除了歷史的、地理的、民族的、宗教的因素，同先人對神鬼這一子虛之物的紛紜闡釋亦不無關係。

神鬼本人類的精神創造，起初它們被認作視之無形，聽之無聲，變化無方，去來無礙的超自然之力。在原始農業興起之後，神與萬物生長間的幻想聯繫被極端地誇飾，農業社會的功利追求成了最有力的造神動因。《説文》曰：「神，天神，引出萬物者也。」《禮記·祭法》曰：

山林川谷丘陵，能出雲，爲風雨，見怪物，皆曰神。

《荀子·天論》云：

列星隨旋，日月遞炤，四時代御，陰陽大化，風雨博施，萬物各得其和以生，各得其養以成。不見其事而見其功，夫是之謂神。

王充《論衡·論死篇》亦曰：「神者，伸也。申復無已，終而復始。」實際上，神的伸發萬物、博施風雨、御制四時之性正是先民對田功農時盼求的折射。

隨著自然崇拜向祖先崇拜的演進，人的神格化和神的人格化更其明朗，世俗的祖先與聖賢得以升格爲神，開始了神性與神系的社會化進程。《禮記·禮運》曰：「脩其祝嘏，以降上神與其先祖。」《正義》曰：

上神，謂在上精魂之神，即先祖也。指其精氣謂之

　　上神，指其亡親謂之先祖。❿

《左傳》「莊公三十二年」載：「史嚚曰：『神，聰明正直壹者也。』」

《禮記‧樂記》「幽則有鬼神」注云：

　　聖人之精氣謂之神，賢知之精氣謂之鬼。

可見，在人祖、聖賢升格爲神的同時，神的秉賦也發生了變化，「聰明正直」成了神性的標誌，這爲後世英雄神、行業神、帝王神之類俗神的大量湧出提供了信仰基礎。

　　道家則以神、氣之説推論宇宙與人生，其對神的解説具有哲學化的意義。《道法精微》曰：

　　神不可離於氣，氣不可離於神，神乃氣之子，氣乃

　　神之母，子母相親如磁吸鐵。劉眞人曰：「非法非眞

　　非色，無形無相無情。本來一物冷清清，有甚閒名

　　雜姓。動則鬼神潛伏，靜時天地交幷。視之不見聽

　　無聲，默叩須還相應。」⓫

此外，《大玄寶典‧神靈天象章》亦曰：

　　氣虛生神，神虛生化，化虛生象，皆出太虛。太虛

　　者，天地之中，無方無所，非氣非形，其中有象，

　　清而爲天，濁而爲地，清濁分而生人。⓬

由於人是氣化神生，道家把對神的理解又投射到人體自身，視人體若自然，其髮膚骨肉亦各爲神。上陽子把身神體系分成上、中、下三部，計二十四「景」：⓭

❿見《永樂大典》卷之二千九百四十八。

⓫同❿。

⓬引自《永樂大典》卷之二千九百五十一。

⓭上陽子，元代道士陳致虛（1289—？）之號，江右廬陵人，內丹理論家，著有《金丹大要》十六卷等著作。此段引文轉引自《永樂大典》卷之二千九百四十八。

> 上部八景：髮神、腦神、眼神、鼻神、耳神、口神、
> 舌神、齒神。中部八景：肺神、心神、肝神、脾神、
> 左腎神、右腎神、膽神、喉神。下部八景：腎神、
> 大小腸神、胴神、骨神、膈神、兩肋神、左陰左陽
> 神、右陰右陽神。

1985 年寧夏同心縣出土明正德年間印製的《太上靈寶補謝灶神經》
中有《淨口神咒》言及某些身神的職司與神能：

> 丹朱口神，吐穢除氛。舌神正倫，通命養神。羅千
> 齒神，卻邪穢眞。喉神虎賁，沖炁引津。心神丹元，
> 今我通眞。思神鍊液，正氣長存。

《酉陽雜俎》前集卷十一「廣知」則收錄了部分身神的名稱：

> 身神及諸神名異者：腦神曰覺元，髮神曰玄華，目
> 神曰虛監，鼻神曰沖龍玉，舌神曰始梁。

　　人體旣爲神，人影亦然，因形影不離，相照相守，也爲道家尊
之爲神。道士郭采眞言影神有九：

> 影神，一名右皇，二名魍魎，三名泄節樞，四名尺
> 鳧，五名索關，六名魄奴，七名灶（一曰图），八名
> 玄靈胎，九（魚全食不辨）。❶

可見，神的觀念本轉易多變，由自然而社會，由社會而人體。在這
一過程中，天神、地祇、人鬼、身神上下疊積，左右通連，使中國

❶見《酉陽雜俎》前集卷之十一。

神祇體系紛亂龐雜，頗難疏理。

我認為，在中國神祇體系的總架構中，至少包括有道教系、佛教系、巫神系、神話系、傳説系、風俗系等六大支系。

道教系在其發展中最具包容性，它能兼收並蓄其他支系的神祇，形成「三界十方」的龐大陣容，因而最為浩繁，並成為中國神祇體系的代表。道教系主要分天神、仙人、俗神三支。天神支包括「三清」（玉清元始天尊、上清靈寶天尊、太清道德天尊），「四御」（玉皇大帝、北極大帝、天皇大帝、后土皇祇），日月星辰，風雨雷電，四方之神（東方青龍、南方朱雀、西方白虎、北方玄武）等。仙人支包括天仙、地仙、尸解仙「三等」和上仙、次仙、太上真人、飛天真人、靈仙、真人、靈人、飛仙、仙人「九品」，其中名仙有赤松子、甯封子、馬師皇、黃帝、偓佺、老子、呂尚、彭祖、介子推、江妃二女、范蠡、琴高、安期生、東方朔等。俗神支則包攬了民間信奉的各類英雄神、行業神、守護神與家神等，其中有關聖帝君、劉猛將軍、魯班、華陀、城隍、財神、門神等。

佛教系諸神傳入中土後，經過漢化，也納入了中國的神祇體系之中。佛系神包括佛、菩薩、天王、阿羅漢、伽藍神與閻摩羅的層分或類別。其中，佛有「豎三世佛」（過去佛燃燈佛，現在佛釋迦牟尼佛，未來佛彌勒佛），「橫三世佛」（西方佛阿彌陀佛，中間佛釋迦牟尼佛，東方佛藥師佛），及「五方佛」、「七佛」、「千佛」之分；菩薩有觀世音、大勢至、地藏王等；此外，還有「四大天王」、「十八

羅漢」、「十八伽藍神」及「十殿閻王」等佛神系列。

巫神系以山精海怪爲主，服務於民間近福遠禍的祈禳追求。巫神系的諸神多以自然之物、多體異獸、人獸合體或人造之物的形態出現。如《山海經》中，「其狀如鯉而雞足，食之已疣」的鰼魚，「其狀如鵲而十翼」、「可以禦火，食之不癉」的鰼鰼魚，「魚身而鳥翼，蒼文而白首、赤喙」、「見則天下大穰」的文鰩魚等，以及飛煞、替人、遊魂、收瘟一類有形或無形的禳鎭神，都歸於巫神系列。

神話系出自古代神話，有原始思維的深厚基礎，又有美妙的幻想故事相附麗，它們多作爲恩主而受人敬奉。神話系包括伏羲、女媧、西王母、盤古、黃帝、神農、大禹等，它們雖被道教所包容，仍以源頭幽深而可獨作一系。

傳說系以史事傳說和民間傳說爲造神的基礎，如夜郎竹王神、屈原、孟姜女、八仙、二十四孝神等，成爲神祇體系中的又一架構。

風俗系則包羅著一切與民間風俗活動有關的大小神祇。如臘月二十四祝其「上天言好事，下界保平安」的灶神，正月十五夜迎於廁間或豬欄邊的紫姑神，正旦杖捶糞堆，令其賜富的「如願」神❺，正月十三「賽猛將」供奉的「八蜡之神」，二月二祭奉的「土地正神」等，以及小孩渡關禮俗中所拜祭的各種延生解厄的關煞之神，諸如「四柱關」、「百日關」、「雷公關」、「鐵蛇關」、「鬼門關」、「童命關」、

❺梁·宗懍《荊楚歲時記》：（正月一日）「以錢貫繫杖脚，迴以投糞掃上，云令如願。」另，宋·高承《事物紀原·捶糞》引《錄異傳》云，如願爲青洪君婢，能「使人富」。

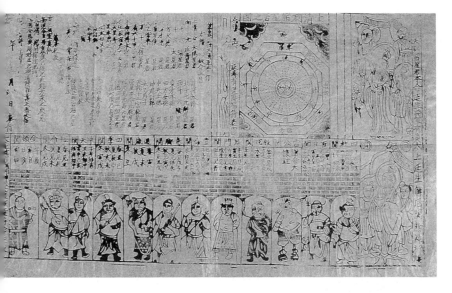

圖16

關煞神圖

「急腳關」、「週歲關」、「四季關」、「衝天關」、「短命關」、「金鎖關」

等（圖16）。此外，民間遊樂活動中有十二月花神的繪製，如江蘇高

淳縣薛城鄉的「花臺會」戲臺上所繪的十二月花神爲：正月花神柳

孟梅，二月花神楊玉環，三月花神楊延昭，四月花神姜貴華，五月

花神醜鍾馗，六月花神美西施，七月花神傅石雄，八月花神錢素款，

九月花神陶淵明，十月花神漢貂蟬，十一月花神白樂天，十二月花

神佘賽花。此類花神亦屬風俗系神祇。至於家堂神、家主神、家柱

神、門欄神之類的家神，以及民間行業神等，實也出於俗神系列。

　　上述神祇的六大支系是依其由來的大略劃分，支系間有交叉共

通部分，但由此亦足見中國神祇體系的浩繁與龐雜。

　　紙馬所載承的各路神祇都出於上述體系框架，但尤以道教系和

風俗系爲甚。爲了展現紙馬的類型和特點，可將其作「天神」、「地

祇」、「家神」、「物神」、「自然神」、「人傑神」、「道仙神」、「佛氏神」

的劃分。

天神包括天上的日月、星辰、化入民間的道教「天尊」，及各類溝通天地、人神的神使，諸如北斗、南斗、斗姥、本命星君、魁星神君、壽星、紫微星、太歲星、四方之神、三清、玉帝、太乙、史符、直符、甲馬、監齋使者之類。

地祇主要收羅掌管冥界的地府之主或地方之神，及一些用以辟祟禳疫的禳鎮神，包括：土地正神(福德正神)、鍾馗、城隍、東嶽大帝、酆都大帝、冥府十王、痘神、收瘟、辟瘟猴(圖17)、飛煞、傷神(圖18)等。

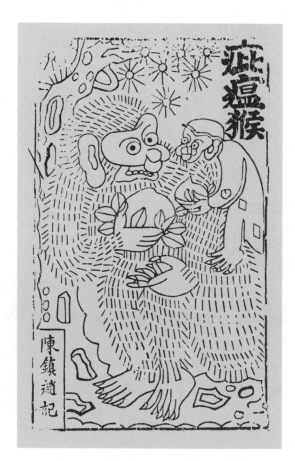

圖17

辟瘟猴
（陝西鳳翔）

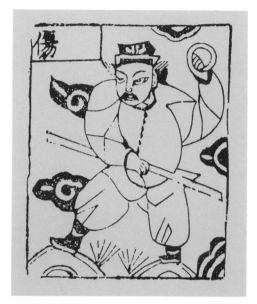

圖18

傷神

（江蘇無錫）

　　家神是與家祭、家宅相關的神靈，包括家堂香火、司命灶君、門神、門欄神、宅神、家柱神、禁忌六神等。

　　物神主要指人類造物的神格化，包括井神、橋梁神、船神（順風大吉）、牛欄之神、豬欄之神、櫥神、牀神（牀公牀婆）等。

　　自然神主要指水火、山川、雷電、龍蛇、牛馬、蟲王之類的自然之物和自然現象。

　　人傑神即英雄神、行業神等人神的類歸，包括關聖帝君、梓潼文昌帝君、劉猛將軍、姜太公、耿七公、張巡、魯班等。

　　道仙神指道教中的祖師與仙人，包括三茅眞君、張天師、和合二仙、財神、利市仙官、王靈宮、張仙等。

　　佛氏神，指佛教傳入中土而帶來的神佛及聖徒。紙馬中的神佛主要有如來佛、阿彌陀佛、彌勒佛、觀音菩薩、地藏王菩薩、韋陀菩薩、大聖國師王等。

除了上述八類，紙馬中還有一類眾神圖譜，往往薈萃道、釋、儒諸神，而表對「天地三界，十方萬靈」的收羅。其中「三十六神圖」爲常年貼換之大神禡，並由此演化出一些眾神同圖的中堂畫，在一定程度上反映了民間對神祇體系加以融和的努力和藝術表現的豐富想像力。

民俗儀禮

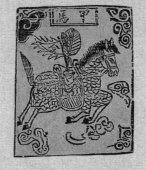

紙馬多由鄉野村民的家庭作坊自刻自印(圖19)，一般在伏天(編案：伏日，指夏至以後起第三個庚日起的三十天內，又稱伏天，是夏季最熱的時日。)過後，這些家庭作坊即已開工，至冬、臘二月最爲忙碌。紙馬的銷售時間主要集中在春節前的十數天，特別是在臘月二十至除夕。除了紙馬鋪、香燭店專門銷售紙馬外，亦有街頭設攤（圖20）和走村串戶的遊動兜售。

紙馬的應用主要在春節期間，此外，生者做壽，喪祭「做七」，講經說卷，小孩渡關，砌房造屋，店鋪開張，生災害病，神仙誕日等也需要供奉和焚化紙馬。

紙馬的啓用方式有供、貼、掛、焚數種。供奉的紙馬一般要折成條狀，內襯麥桿或草紙，使其外觀形似牌位，供奉在神龕內，或靠放在供桌前。在南京，舊時人家逢年則削木做架，以供放財神仙官一類的紙馬。據《金陵歲時記》載：

圖19

印紙馬的家庭作坊

（江蘇靖江）

圖20
鄉鎮紙馬攤
（江蘇南通）

　　取紙長約五尺，墨印財神仙官或蓮座等狀，新年立

春供設廳堂。削木如牌坊形，高尺餘，曰紙馬架。

除了這種「紙馬架」，民間尚有多種磚砌、木製和紙質的神龕以供放

紙馬。一般磚砌神龕就灶而砌，以供灶馬（圖21）；木製神龕多供家

圖21
供灶馬的神龕
（江蘇高淳）

堂之神，懸於堂屋東牆；紙質神龕或供灶君或供家堂，多置於中堂前的供桌上。貼用的紙馬一般是衆神圖或有較多陪襯人物及生活場景的重彩紙馬，實際上它已帶有年畫的性質。這類紙馬一般尺幅較大，甚至有長達六尺者，它們一年一換，換下後即於庭前焚化。掛用的紙馬有春節掛於門楣的財馬，也有端午日懸於屋內標椽間的天師符和鍾馗像(圖22)。掛用的紙馬亦一年一換，取下後亦即付丙丁。焚用的紙馬多為單色，在民俗儀典中用於迎神和送神，它們已略具冥幣的性質。

紙馬在歲時風俗中的應用一般從臘月廿三或廿四的「送灶」開始。在蘇中地區，送灶日的白天先以飴糖、青蔥、豆腐、紅豆飯、

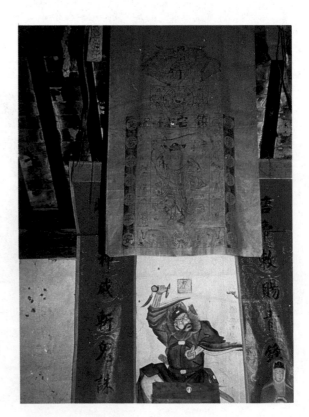

圖22

懸掛天師符的農戶

（江蘇如皋）

酒肉等致祭，晚上則送其上天。「送灶」時，要以竹爲槓，以紙爲幔
紮一大轎，由家主在户外連同從大灶神龕上取下的舊灶馬、新購的
白底灶馬及剪成一寸充作馬料的稻草一併焚化。到除夕接灶時，各
家再燒一張白底灶馬以示迎神，然後將紅底灶馬貼於灶壁上或供在
神龕中。在蘇南地區則有「紅紙疊馬」的送灶之俗。據光緒十一年
《丹陽縣志》卷二十九載：

> 是日送灶，祀以米餳。紅紙疊馬同楮錠焚之，以酒
>
> 糟、紅豆、豬肝、稻稈等撒空，云「餵馬」，兒童唱
>
> 送灶詞。除夕接灶，貼灶馬。

在中國其他地區也有灶馬之用，灶君紙馬是中國紙馬中流布最廣，
品類最多的一種。

陳紙馬於家堂並設供祭奉，多在除夕之夜或正旦凌晨。在江蘇
靖江地區，春節供奉的紙馬主要有五種：佛、觀音、天地、東廚司
命和「總聖」。在除夕，人們先虔敬地將紙馬折疊成祖靈牌位狀，正
月初一凌晨始陳列於供桌上，供桌用木版印製的大團花作「桌圍」，
以遮住桌沿。紙馬的供奉從正旦延至正月十八，每天要燃香致祭，
其中十三日「上燈日」至十八日「落燈日」每夜要加燃大紅燭一對，
十八日夜則由家主從供桌上取而燒化，以送走諸神。正旦的供品一
般爲米麵的小圓子，上元日則供「花菓」。所謂「花菓」，即做成雞、
鴨、棉桃、石榴等形狀的米麵菓或加印紅點的大元宵。在蘇北地區
過去則以牲醴致祭，在蘇南地區多用活魚、豬頭、雞卵、雌雄雞及

乾濕素菜祀奉。此外，正月初五敬財神，正月十五迎紫姑，二月初二祭土地，五月十三供關帝，八月十五拜月宮等歲時活動，也都另有紙馬的祭供。其中，中秋拜月的紙馬，在江蘇有《清涼照夜月宮尊天》，在北京則有「長者七八尺，短者二三尺」、「上繪太陰星君」、「下繪月宮及搗藥之玉兔」的「月光馬兒」[16]。

[16]見清・富察敦崇：《燕京歲時記》「月光馬兒」。

「十里不同風，百里不同俗」，各地對神祇的選擇有異，供奉的紙馬也不同。蘇州地區在春節期間敬供的紙馬有玉皇、灶君、財神、玄壇、土地諸神。如皋地區則供有：家堂香火列位高真、聚寶增福財神、招財和合利市、順風大吉、豬欄之神、牛欄之神、水母娘娘、耿七公公、井泉童子、本命星君、三宮大帝、八蜡之神、關聖帝君、南無觀世音、梓潼文昌帝君、值年太歲正神、禁忌六神、大聖國師王等。在南通地區還有「三十六神」紙馬於除夕換貼，其神祇包括道、佛、儒及民間宗教的尊神與先師：城隍、準提、孔聖、玉皇、公侯、東嶽、天后、火星、觀音、佛、華王、太子、太公、北斗、文昌、大聖、南斗、灶君、和合、財神、天官、關帝、本命、張仙、利市、龍王、雷祖、三官、玄壇、招財、土地、月宮、紫微、呂祖、日宮、泉神。此外，還有「三十神」紙馬，另收有真武、魁星、三郎、太尉、五路等神祇。在蘇南溧水縣有灶君、張仙、和合、橋梁、順風、祠山、冥府十王殿、替人等紙馬，在高淳縣則有直符、騰蛇、甲馬、水神、消災、遊魂、斬鬼、土地正神、沙衣、草鞋、往生咒等神祇、靈符的印製。在華北地區多有「牛王」、「馬王」、「水草」

一類的紙馬，在雲南有「開山」、「兵」、「木神」(圖23)、「橋路二神」、「廟神」、「天狗」、「哭神」(圖24)、「退掃」等衆多的品種。

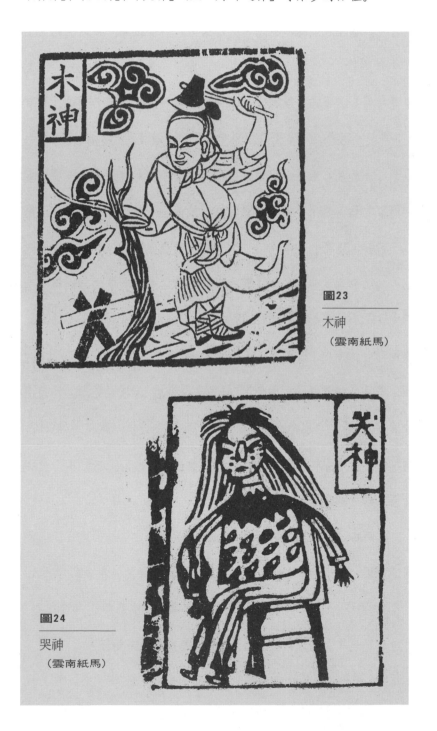

圖23

木神
（雲南紙馬）

圖24

哭神
（雲南紙馬）

紙馬不僅因地而異，也因用而別。除了年節歲時祭祀，在其他用途中對紙馬的擇取往往也有一定的規矩。過去多由道士按事由開列神名，讓主家到紙馬鋪或印馬坊請購。例如做壽，須請「壽星」、「本命星君」、「星主」三神，其中「壽星」又有單、雙之分，若夫妻雙雙健在，便用「雙壽星」紙馬，若其一先亡，則只能延「單壽星」爲用。另外，小孩滿月、過生日，以及喪家做「壽材」，也只能供奉「單壽星」紙馬。再如超度祖先之靈，和尚與道士在作場時各有所取：和尚須用「佛」、「觀音」、「地藏王」紙馬，而道士則選用「三清」、「玉帝」、「星主」、「紫微」、「東嶽大帝」、「城隍」、「土地正神」、「酆都大帝」等。民間的講經說卷活動亦需要供奉紙馬。在講《三茅傳》、《大聖傳》時，所供的紙馬是：「大聖國師王」、「南無觀世音」、「佛」、「地藏王」、「東嶽大帝」、「三茅眞君」、「三官大帝」等，若爲小孩講經，則須加用「梓潼文昌帝君」，以表勸學。講經由「佛頭」主講，六個婦女應和，「佛頭」每說完一段，應和人即以「阿彌陀佛」的呼聲相伴。講經時，紙馬疊成牌位狀，列於供桌，燃香致祭，講畢即取而焚化。

　　紙馬中不少功能單一的品種，保留著巫藥或巫具的性質。它們因事而用，而非應時之物，帶有巫術與原始宗教的神秘色彩。例如，「痘神」紙馬作爲驅疫的鎮物，用於小兒患天花或麻疹；「牀公牀婆」用於小兒夜哭，以逐祟護牀；「降福收瘟」用於免疫辟瘟；「沙衣」、「草鞋」象徵亡靈的行頭，意在安魂遠鬼；「火德」即火神，祀之以

鎮火怪、厭火祥;「斬鬼」則用以驅邪逐祟、打鬼除妖……

除了身分與職掌明確的神禡,各地還有一些在祭神中靈活補用的替神紙,其種類有「黃元紙」、「團花」(又稱「元花」)、缺名神像等,它們可由祭者根據需要,將欲請的神祇名號填寫其上,即可充作該神的紙馬而祭用。

如果説紙馬在年節歲時中的供奉是一種習慣性的行爲,那麼,其在專項民俗中的應用則屬功能性的追求。正是有確定的祈禳功利相依附,紙馬才得以承傳和流布,甚至時越千載,在某些地域仍然留有它的蹤跡。目前,灶神祇馬最爲多見,其流布最廣,種類最繁,在蘇南某些經濟發達的鄉鎮,如今諸神俱廢,唯餘灶君,不少人家新砌的大灶上仍闢有供放灶王爺紙馬的神龕。其次,財神紙馬亦稍易見,但大多刻印粗陋,掛於門楣或貼附外牆,遠不及「家神」灶君受虔敬。此外,與農事相關的土地正神、櫃神之類及用於祭祖或鎮宅的家堂神、宅神、鍾馗等紙馬,在部分地區亦略可見之。

紙馬的刻印、銷售和應用是民俗文化現象,而不屬宗教行爲,它似聖實俗,似誠而隨,寄無形於有形,融無妄於現實;它以藝術的、象徵的方式表達時人的祈禳心態,並寄托對生活的熱望。紙馬不是神靈的憑依,也並非佛道的法物,它是歷史的俗信實錄,也是現實的生活反映,它在人與自然、人與社會及人與自身精神現象的衝突中起著特殊的調節作用,並以藝術性、禮俗性與宗教性的混融顯示出一般宗教偶像所欠缺的生活風韻和地方特徵。

四

形制演化

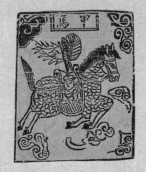

作爲俗信物品，紙馬總是隨著社會生活的變遷和社群需求的轉化而不斷演進。在其生成發展的過程中，紙馬的形制與構圖也時有轉易，既保有承傳的歷史因素，又有變異新生的成分。

紙馬在近現代的應用仍然是祭供、貼掛和焚化。除了灶君神龕、家堂神龕常年祭奉外，在歲時風俗、人生禮俗及其他祈禳儀典中亦有陳紙馬、燃香燭、設供物的祭神方式。紙馬的這一應用，保留著「神佛之所憑依」的神秘觀念，版印之神祇被視同泥塑木雕的宗教偶像，人們以「敬神如在」的信念感召神靈，盼其降福賜佑。這一應用是宗教儀典的泛化，紙馬也因此以神像爲中心構圖，並打上佛、道等人爲宗教的歷史印記。

紙馬之用於貼掛，如門神貼於大門，鍾馗貼於後門或北門，和合、招財、利市等貼於房門或掛於屋室門楣，或用以招神鎮宅，或用以祈神賜福。貼掛的紙馬一般不設供致祭，它們在功用上雖與經幡相類——掛以招神，但俗用中它們的神聖光暈幾已消失，成爲向年畫漸進的中介。當今鄉村人家多掛有「鍾馗打鬼」、「關羽夜讀」、「紫微星君」、「諸神圖譜」一類的「中堂畫」，雖都以民間神祇爲構圖中心，但不受虔敬和祭奉，實際上，它們是紙馬向年畫演進的又一伴物。

紙馬取而焚化的基本應用方式，也決定了它自身類型的變化，並使其帶上了冥幣的性質。廣東的「祿馬」，浙江普陀山的「福祿壽」，江蘇的「草鞋」、「沙衣」、「往生咒」，各地時見的各類版印冥鈔等，

都以其圖像形式顯示出與紙馬間的「親緣」關係。

　　民間木版印製的帶有經文和圖像的紙鏹封袋，透露了其與佛經的淵源關係，也顯示了紙馬、符咒和冥幣的初始形態。著者收藏有雕印圖經的紙鏹袋，尺寸為35×50公分，分經文與圖像兩部分。上部刻為《般若波羅蜜多心經》，字凡二百六十；下部為圖，圖中是祖靈牌位，旁有二侍者各持條幡，上書「承先人志」和「盡後裔心」，圖旁印有一聯曰：「經文宣妙諦，鏹幣答故靈」，其下有荷花、鹿、鶴的配置(圖25)。從全圖的主題看，顯然是「宣經致孝」，它揉和了佛教與儒學的因素，為佛教漢化的派生物。它以祖代佛，以焚代誦，使經咒與經畫化入民間，並成為以圖像為主的紙馬、冥幣和以文字

圖25

印有佛經的紙鏹袋

為主的符咒、疏文一類的版印製品的先型。就類型而論，佛畫形成後，便有配圖單印的經咒印行，在流布中，祖佛交混，佛道合流，產生了佛經與道符交併、神佛與祖靈併尊的圖文，於是爲紙馬的獨出完成了過渡。

道教的圖咒是佛教經咒的翻版，但構圖更接近紙馬，爲紙馬的產生和增繁打開了路徑。如道家的赦罪咒文和「赦王菩薩」，爲黃紙版印之品，尺寸爲36×87公分，上列可赦的三十六罪，併印神像一尊，侍從二人，幾與紙馬無異（**圖26**）。可見，道畫也是紙馬生成的過渡，並可能是其最後的階段。

圖26

赦罪圖咒

紙馬的形制也五花八門。就用色而言，有墨印單色、墨印彩繪、套色彩印數種，其色序一般是先黑，次青，再黃，最後用紅，也有的作坊先黑，次紅，再綠，最後用黃。在江蘇南通、河南朱仙鎭等地，紙馬多用紫、紅、黃、綠等鮮艷色彩，而江蘇無錫紙馬則在版印的輪廓上用肉色、灰色、白色、紅色等作渲染（**圖27**）。就大小而言，規格不一，大者長逾六尺，小者僅巴掌見方。就用紙而言，紙馬多用白紙印製，亦有用紅、綠、黃等色紙製作，甚至有用黃草紙

圖27

無錫紙馬

印製者：其「白紙馬」多用以祭奉，其「彩紙馬」可用以貼掛，其
「草紙馬」一般在祭儀中僅用以焚化。就版面處理而言，有獨神圖、
雙神圖和衆神圖；有無邊框者，有加框者；有頂蓋「帽子頭」的「脊
飾」，也有旁加拼紋的「邊飾」；有無字圖，亦有點明神祇名謂者；
有外加戳印的裝飾，亦有其他吉祥圖案或器物的配置，總之頗多變
化。

　　紙馬構圖內容的變化最能反映時代的變遷和社會的發展，讓人
們看到承傳與變異的動態軌跡。起初的紙馬當與佛畫相類，以超凡
入聖的天神地祇爲唯一的表現對象，或以馬匹爲中心，寄托招引神
靈的企望。後由「神佛」轉爲「神人」，出現了英雄、先師、聖徒的
紙馬，並配以侍者和俗用器物，甚至還有配偶的設置，以大婦、小
婦陪侍左右，此時的紙馬已開始失卻宗教的神聖光暈。在近現代，
紙馬上更出現了世俗生活場景或生產勞動畫面，出世的紙馬敬仰與

入世的生活追求竟奇妙地混融一統。在灶神紙馬上多見有「五子登科」圖和「麒麟送子」圖，圖上有吹笙奏笛者，有舉扇相隨的使女，有嬉戲的嬌兒……此類紙馬包孕著年畫的因素，留下了紙馬向年畫過渡的蹤跡。

至於勞動場景，我們可從「豬欄之神」上的「餵豬圖」和灶神紙馬上的「春耕圖」上看到。有一張「豬欄之神」紙馬，圖上沒有端坐的尊神，刻繪著一豬倌提桶舉瓢給豬添食，欄內外各有豬一頭向人舉首待哺，全圖沒有任何神秘氣氛，儼然鄉村生活的寫實。在蘇中地區流行的紅灶馬上，上端爲眉清目秀、美髯長垂的灶公端坐中央，下爲牽牛抱麥、荷鋤揮臂的農人，演示了五十年代初集體出工的情狀。值得注意的是，其數爲「五」，反映了與傳統「五子登科」圖間的潛在聯繫。六十年代以後，上述灶馬上的「春耕圖」又有變化，象徵豐稔的麥把被刻作五星的角旗所替代，暗示了「革命」對「生產」的統帥關係。進入八十年代，社會生活與人們的精神觀念有了新的發展，但紙馬作爲風俗物品在某些地區依舊承傳，除了傳統構圖的保留，亦見有時代精神的揳入。在上述灶馬上，灶君像與「春耕圖」基本未變，但五星角旗恢復爲沉甸甸的麥把，同時在農民高擎的紅旗上添刻上「幹四化」三個大字，從而傳導出當今大陸地區的時代氣息。紙馬的這種追蹤時代、包容生活的奇妙發展正表明了它神性的淡化和作爲傳統風物的長效生命。

五

文化價值

紙馬作爲傳承性的俗信物品和民藝物品，自有其認識的、學術的與藝術的價值。

　　紙馬的產生與應用主要是民俗文化現象，而不是宗教行爲。它上承神話、巫術，下貫人爲宗教與民間信仰，其神祇體系與信仰方式不爲任何宗教所包攬。紙馬在民間的祭奉有很大的隨意性：無固定場合，可室內，亦可室外，可家堂，亦可豬欄；無統一的祭儀，可供奉，可貼掛，亦可焚化，從沒有嚴格的程式和定規；多無僧道主持，一般由家主親祭，特別是歲時性的應用，已完全融入民俗生活，如祭灶馬、敬家堂、貼門神、掛天師符等，都毋需神職人員參與；無教義可奉，儘管紙馬產生的契機是版印佛經與經畫，後世紙馬與冥幣中也略見佛祖與菩薩的神位，以及「心經」、「往生咒」一類的經文，但這只是形式的借取，其經義與教義從未隨紙馬同傳。紙馬雖以「神佛」爲構圖中心，卻與世俗追求聯繫在一起。民間之祭紙馬從不往求西天淨土，也不貪戀海上仙國，而是以祈豐求稔、祈福求祿、避邪驅祟、避瘟攘疫等入世的生活追求爲目標。作爲俗信物品，紙馬成爲民間祈攘行爲的象徵；作爲民藝物品，它又是自然與社會所誘導的審美心理的流露。

　　紙馬在民間的廣泛應用，從性質上說，是俗信，而不是迷信。所謂「迷信」，應指非理性、反科學、對社會與個人有害的信仰，它往往顚倒事物現象與本質的關係，從非邏輯出發，導致對個人的生命、財產和社會的道德與風俗的實際傷害。而「俗信」，是指與巫術、

宗教相關，但在民間的長期傳習中退化爲習慣性行爲的古代信仰，作爲風俗的一個方面，它失卻了對神秘力量的篤信和對社會生活的實際危害，構成一定時空條件下人們精神生活和社會生活的一個方面[17]。紙馬正是這樣，它作爲習慣性行爲的伴物而時越千載，地傳九州，並能超越時代與社會的限制，至今留有蹤跡。紙馬在近代的應用主要是傳統的延續，氣氛的烘托，鄉土情趣的宣洩，從實質上說，同春節貼對聯、燃爆竹一樣，人們不再注意它潛隱的、初始的意義，而僅取其可觀的氣氛效果。著者在田野作業中對鄉民的紙馬購取與民俗應用作過考察，他們對神祇雖有擇取，但絕非盲信。紙馬中，司命灶君、增福財神、家堂香火列位高眞、土地正神、豬欄之神、春牛神圖等較爲暢銷，此外，梓潼文昌帝君也頗受敬重，購者踴躍。由此可見，敬祖、耕讀、發家是紙馬選購的價値取向。至於紙馬的應用，已無時辰、祭品、儀禮的顧忌，多在除夕隨同對聯、年畫、掛錢等節物一併貼掛。如同掛錢上的圖案和「大地皆春」、「魚躍龍門」的吉語一樣，紙馬的貼掛、陳列或焚化亦有報春求吉、渲染歡慶氣氛的意義。

　　紙馬是民間的版畫藝術，具有民族特色和地方風格。雲南的紙馬多爲墨線單色構圖，刀工稚樸，畫面較少配飾，在内容上多有原始宗教和民族宗教的成分，如彝族地區有「路神」、「土主」，白族地區有「本主」、「大黑天神」等紙馬[18]。京津、魯豫、江浙等地的紙馬刻工較細，用色不一，有單色、彩繪、套色版印多種版式，内容

[17] 參見陶思炎：《祈禳：求福・除殃》，香港，三聯書店（香港）有限公司1993年第一章。

[18] 參見高金龍：《簡論雲南紙馬》，載《中國民間工藝》第六期（1988年12月）。

上多仙道神、英雄神、祖先神，版面多配飾，畫面較豐富，其中彩印紙馬已形同年畫，具有審美教育與藝術欣賞的作用。

紙馬對於學術的價值，在於提供了一個新的研究領域。紙馬的產生及其神祇體系所體現的道、佛、儒及民間宗教的融合，爲宗教的傳承與流變準備了課題。紙馬在民俗氛圍中的應用，交織著祈禳的功利追求和神人相感、物物相通的神秘信仰，又有因時而舉，隨俗而行的習慣性行爲，爲圖像型祈禳文化的功用和民間俗信的類型研究開闢了新的視點。紙馬作爲民間版畫藝術，凝聚著傳統的藝術經驗和創作風格，不論在構圖立意方面，還是在刻工刀技方面，在點彩渲染方面，還是在虛實象徵方面，都留下了可供借鑒的實物資料。

紙馬作爲功用特殊的民俗版畫，在其發展歷程中交織著宗教的、民俗的與藝術的因素，其宗教成分由濃而淡，其民俗應用由莊而隨，其藝術構成由簡及繁，在當今年畫、符咒、疏文、冥幣等俗用版畫「家族」中是頗受矚目又頗費探究的一類。由於紙馬的歷史遺存甚少，搜集不易，而受人珍視；同時又因其源頭幽深，體系繁雜和變化無端而耐人尋味。可以説，紙馬已成爲中國民間藝苑中似聖而俗、似平而奇、似莊亦隨的一樹奇花，在民族文化傳統中保有永久的價值。

圖版目錄

37.土地神（27×13）　　江蘇無錫

38.土地正神（36×26）　　　江蘇如皋

39.土地神（27×20）　　陝西鳳翔

40.土地神（27×20）　　陝西鳳翔

41.土地正神（54×26）　　　江蘇靖江

42.土地正神（54×39）　　　江蘇通州

43.福德正神（27×19）　　　江蘇如皋

44.城隍（23×14）　　　安徽皖南

45.城隍（54×26）　　　江蘇靖江

46.城隍靈應尊神（54×39）　　　江蘇薛窰

47.城隍靈應尊神（36×26）　　　江蘇石莊

48.東嶽大帝（54×26）　　　江蘇斜橋

49.東嶽大帝（36×27）　　　江蘇薛窰

50.酆都大帝（54×26）　　　江蘇靖江

51.鍾馗（39×27）　　河南朱仙鎮

52.鍾馗（31×18）　　河南朱仙鎮

53.鍾馗（20×27，21×11）　　　江蘇海安

54.瘟神（27×20）　　江蘇溧水

55.痘神（27×16）　　江蘇揚州

56.遊魂（17×11）　　　江蘇高淳

57.消災（17×11）　　江蘇高淳

58.冥府十王（36×27）　　　江蘇如皋

59.冥府十王（54×26）　　　江蘇斜橋

60.冥府十王（27×20）　　江蘇溧水

61.十殿閣王（27×13）　　　江蘇無錫

62.替人（27×20）　　江蘇溧水

63.泰山石敢當（54×39）　　　江蘇通州

64.五猖神（53×110）　　　江蘇高淳

65.煞神（12×6）　　　臺灣臺南

家神

66.灶神（26×15）　　江蘇石莊

67.灶神（26×15）　　江蘇泰興

68.灶神（26×15）　　江蘇如皋

69.灶神（26×13.5）　　　安徽皖南

70.灶神（54×26）　　　江蘇靖江

71.灶公（54×26）　　　江蘇靖江

72.灶公灶婆（54×33）　　　江蘇南通

73.司命灶君（54×39）　　　江蘇平潮

74.司命灶君（39×27）　　　江蘇南通

113. 豬欄之神 (27×17)　　江蘇泰興

114. 豬欄之神 (35×27)　　江蘇薛窰

115. 豬欄之神 (36×26)　　江蘇石莊

116. 牛欄之神 (36×26)　　江蘇石莊

117. 豬牛欄神 (27×19, 25×20)　　江蘇泰縣

自然神

118. 火神 (23×16)　　江蘇揚州

119. 火神 (27×20)　　陝西乾縣

120. 司火照明之神 (39×27)　　江蘇南通

121. 水神 (17×11)　　江蘇高淳

122. 水母娘娘 (36×26)　　江蘇石莊

123. 雷祖 (54×26)　　江蘇靖江

124. 雷公 (27×13)　　江蘇無錫

125. 辛天君 (27×13)　　江蘇無錫

126. 龍王 (21×14)　　雲南省

127. 鎮海龍王 (36×26)　　江蘇石莊

128. 蠶花五聖 (36×26)　　浙江省

129. 龍鼉 (22×16)　　江蘇蘇北

130. 騰蛇 (17×11)　　江蘇高淳

131. 八蜡之神　　江蘇石莊

132. 牛王 (38×20)　　河南朱仙鎮

133. 馬王 (38×20)　　河南朱仙鎮

134. 牛王、馬王 (27×20)　　陝西乾縣

人傑神

135. 協天大帝 (50×30)　　河南朱仙鎮

136. 平天玉帝 (35×27)　　江蘇如皋

137. 關聖帝君 (54×39)　　江蘇通州

138. 平天玉帝 (54×39)　　江蘇薛窰

139. 關公 (27×20)　　江蘇海安

140. 姜太公 (54×39)　　江蘇蘇州

141. 姜太公 (27×13)　　江蘇無錫

142. 姜太公 (36×26)　　江蘇石莊

143. 姜太公 (36×26)　　江蘇如皋

144. 文昌帝君 (54×26)　　江蘇靖江

145. 梓潼文昌帝君 (36×26)　　江蘇石莊

146. 梓潼文昌帝君 (54×39)　　江蘇薛窰

147. 魯班 (21×14)　　雲南省

148. 耿七公公 (36×26)　　江蘇如皋

149.斬鬼（23×14）　　　安徽皖南

150.張巡（27×13）　　　江蘇無錫

151.祠山神（27×20）　　　江蘇溧水

152.劉猛將軍（37×25）　　　浙江嘉興

153.酒中仙聖（36×26）　　　浙江省

道系神

154.張天師（38×13）　　　江蘇無錫

155.天師符（105×58）　　　江蘇通州

156.八仙（50×53）　　　河南省

157.王靈官（27×13）　　　江蘇無錫

158.劉海蟾（32×28）　　　河南朱仙鎮

159.和合二仙（27×20）　　　江蘇溧水

160.和合二仙（35×26）　　　江蘇薛窰

161.三茅眞君（54×26）　　　江蘇靖江

162.張仙（27×20）　　　江蘇溧水

163.增福財神（54×39）　　　江蘇南通

164.增福財神（54×39）　　　江蘇通州

165.增福財神（54×39）　　　江蘇薛窰

166.增福財神（36×26）　　　江蘇石莊

167.招財和合利市（36×26）　　　江蘇石莊

168.財神（27×19）　　　江蘇海安

169.財神（27×20）　　　陝西乾縣

170.招財王、青龍財神、利市仙官（52×19，52×30）

　　　江蘇通州

171.招財王、青龍財神、利市仙官（52×19，52×30）

　　　江蘇如皋

172.五路財神（28×16）　　　江蘇斜橋

173.路頭之神（54×26）　　　江蘇靖江

174.招財進寶（20×14）　　　江蘇通州

175.招財進寶（20×14）　　　江蘇通州

佛系神

176.釋迦牟尼佛（54×26）　　　江蘇靖江

177.釋迦牟尼佛（35×27）　　　江蘇薛窰

178.阿彌陀佛（39×27）　　　江蘇南通

179.彌勒佛（25×18）　　　江蘇如皋

180.觀世音菩薩（39×27）　　　江蘇南通

181.觀世音菩薩（54×39）　　　江蘇薛窰

182.觀世音菩薩（54×26）　　　江蘇靖江

圖

版

天神

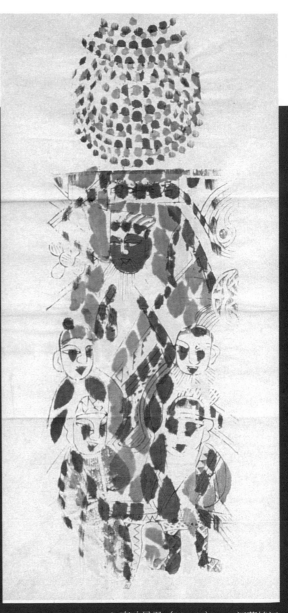

1.南斗星君（54×26）　　江蘇靖江

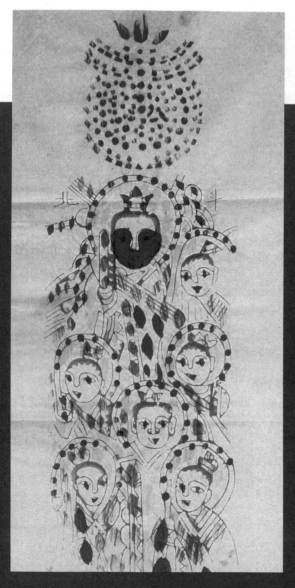
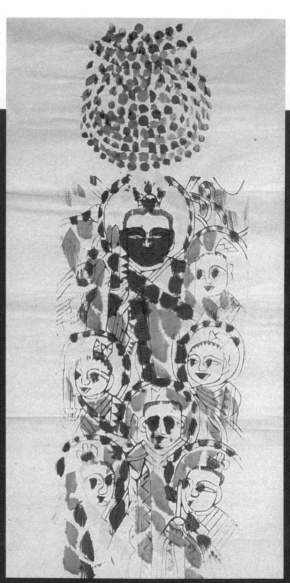

2.北斗星君（54×26）　　江蘇靖江

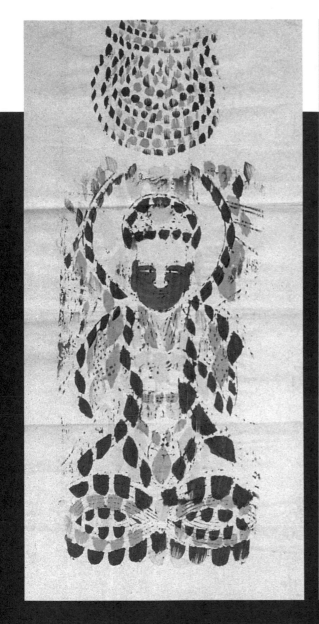
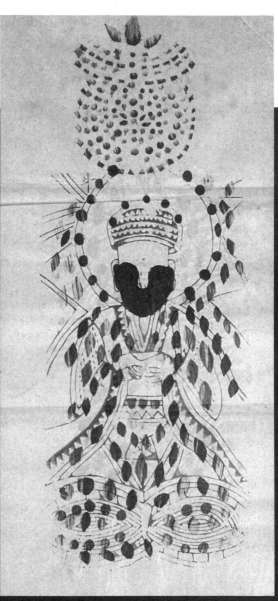

3. 斗姆（54×26）　江蘇靖江

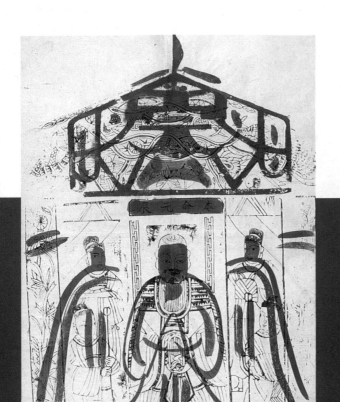

4.本命元辰（54×39）　　江蘇南通

5.本命元辰（36×26）　　江蘇如皋

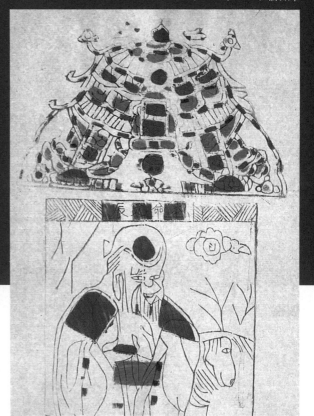

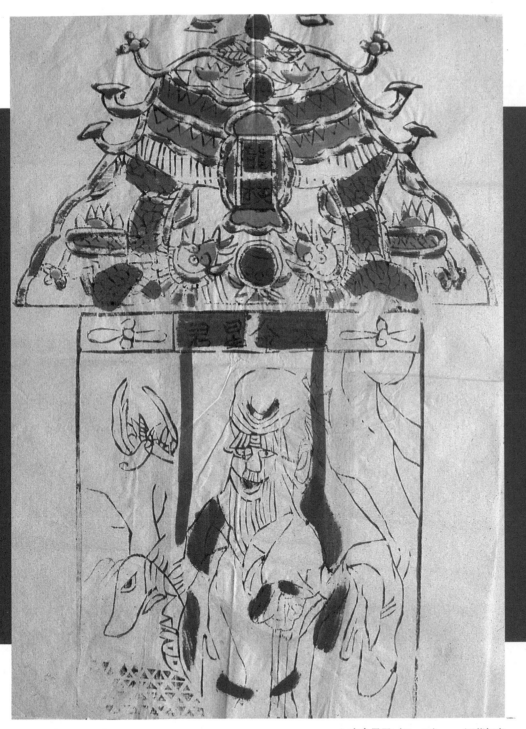

6. 本命星君（36×26） 江蘇如皋

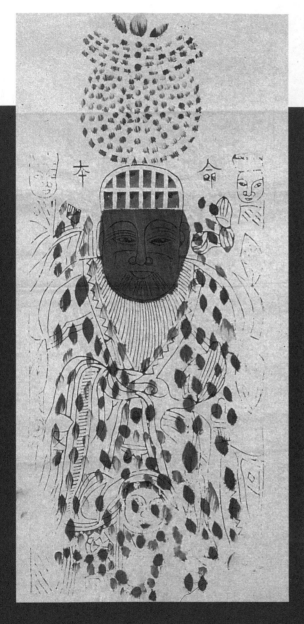
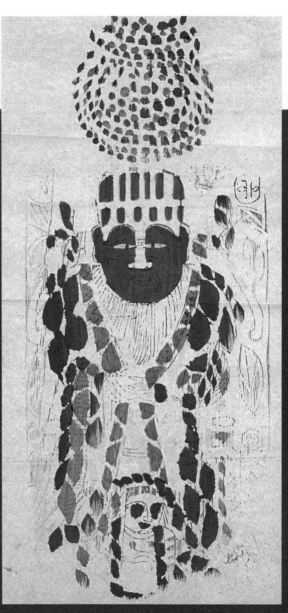

7.本命星君（54×26）　　江蘇靖江

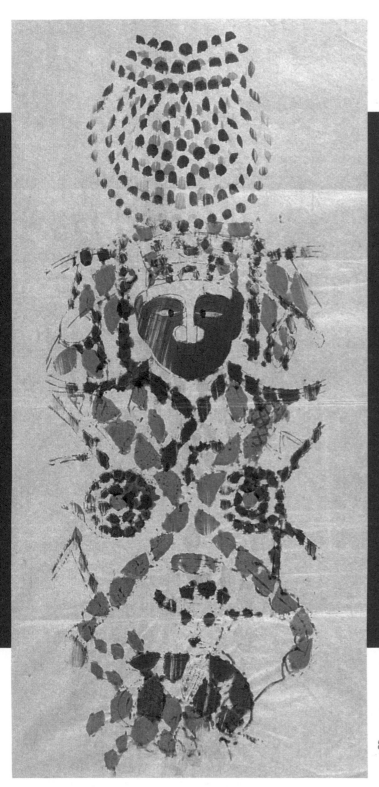

8.紫微星君 (54×26)
　　江蘇靖江

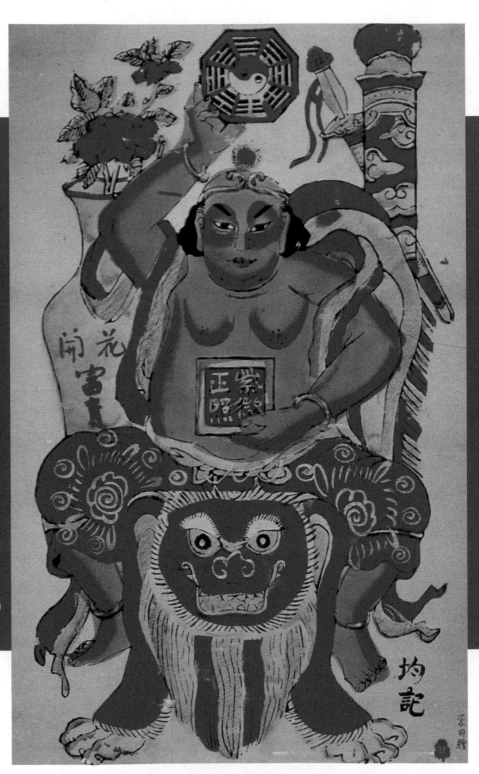

9. 紫微正照（41×24）
　浙江省

10.星主（54×26） 江蘇靖江

11. 單壽星 (54×26)
江蘇靖江

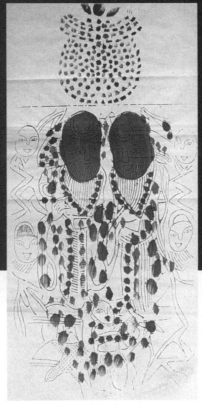

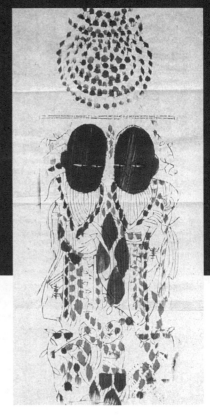

12. 雙壽星 (54×26)
江蘇靖江

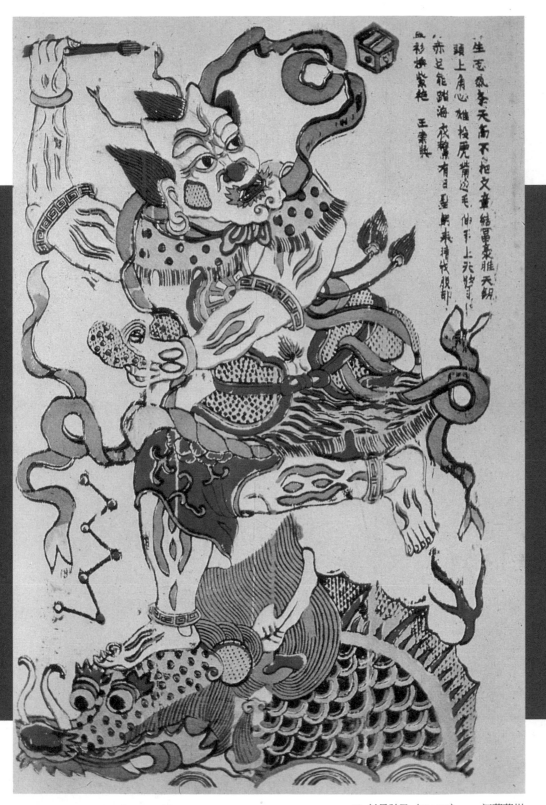

生気象系天高下。把文章經藉冊衣殿天鋤，
頭上角心雄桄虎猫迄毛，伸手上天攀一
赤足能跳海衣翼有目輩斟來掉牧狼部，
血衫挨紫絶　王掌興

13.魁星神君（49×29）　江蘇蘇州

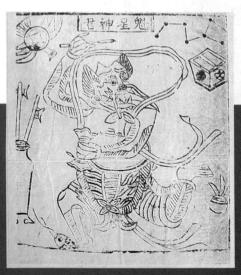

14. 魁星神君（32×27）　江蘇南通

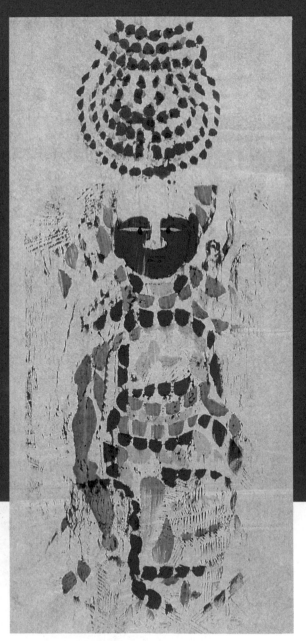

15. 太歳（54×26）
江蘇靖江

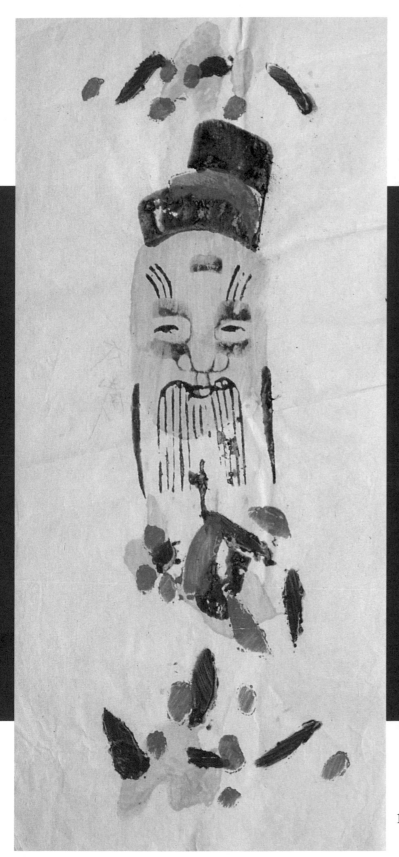

16. 太歲（27×13）
　　江蘇無錫

17.值年太歲（27×16）
　　江蘇如皋

18.正年太歲（27×16）
　　江蘇揚州

19.四方之神 (21×14)

雲南省

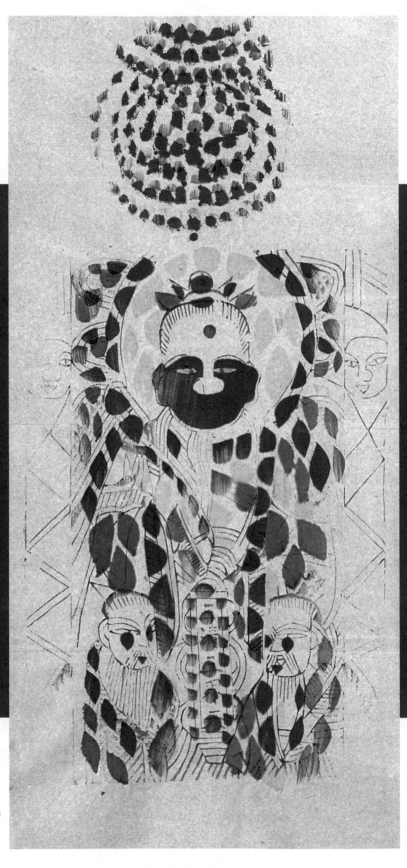

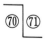

20.三清三界天（54×26）

江蘇靖江

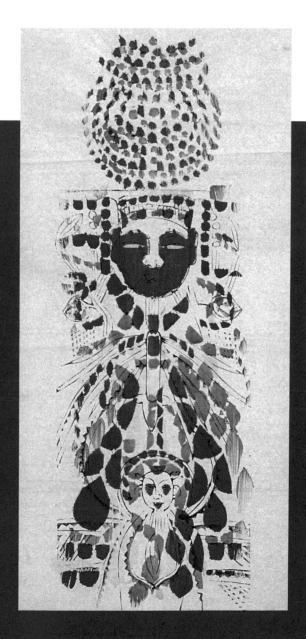

21.玉皇大帝 (54×26)　　江蘇靖江

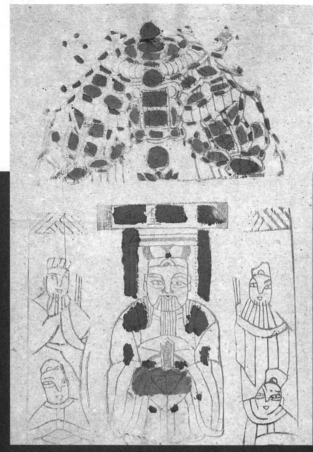

22.玉皇大帝（36×26）
　　江蘇石莊

23.太乙天尊（54×26）
　　江蘇靖江

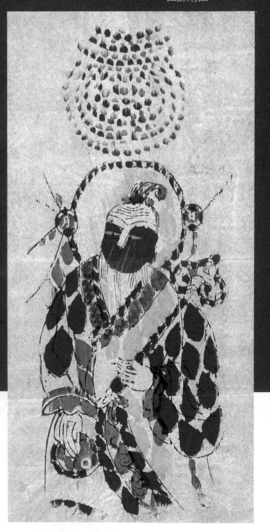

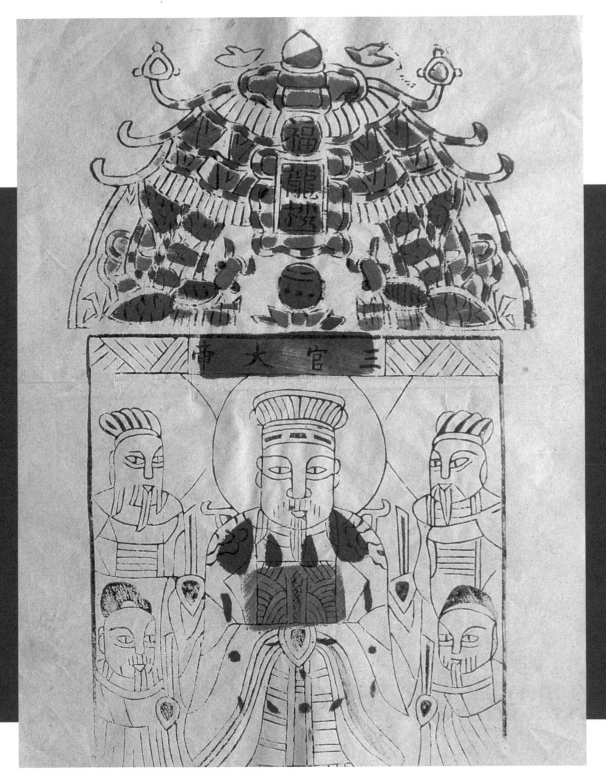

24.三官大帝（36×26）　　江蘇石莊

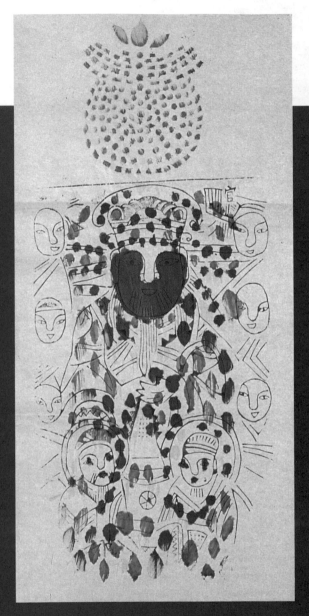
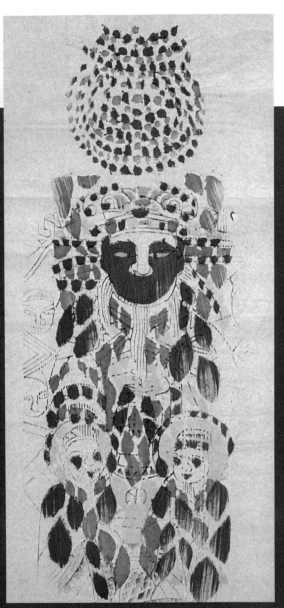

25.三官大帝（54×26）　　江蘇靖江

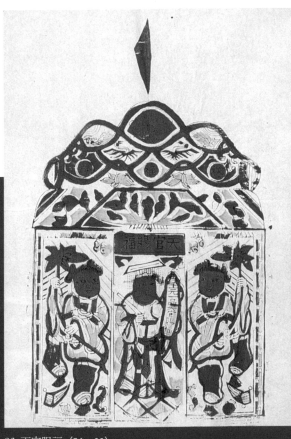

26. 天官賜福（54×39）
　　江蘇通州

27. 上元一品天官（36×26）
　　江蘇石莊

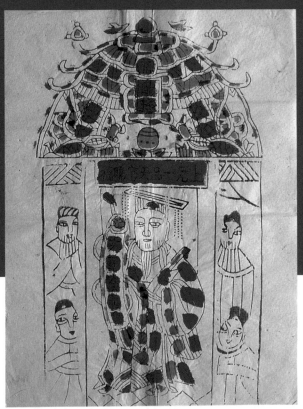

28.上元一品天官（54×39）　　江蘇薛窰

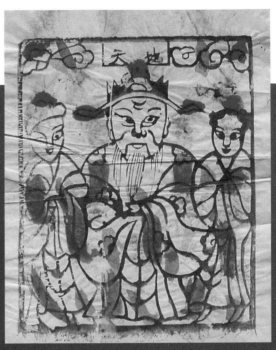

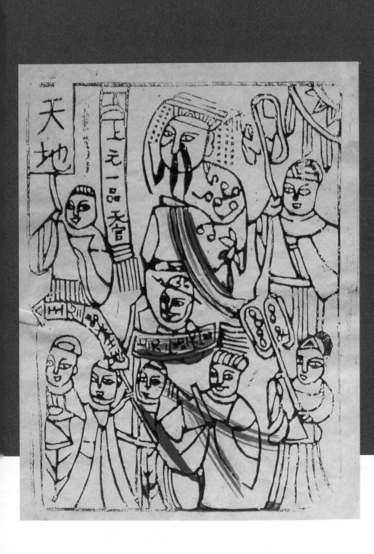

29.天地（27×19）
　　江蘇海安

30. 天地（54×26）
江蘇靖江

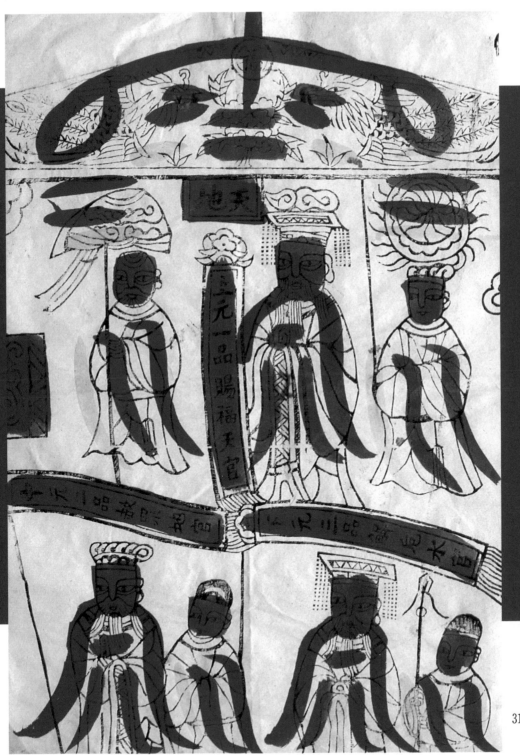

31. 天地（54×39）

江蘇薛窖

32.三界符使（54×39） 江蘇靖江

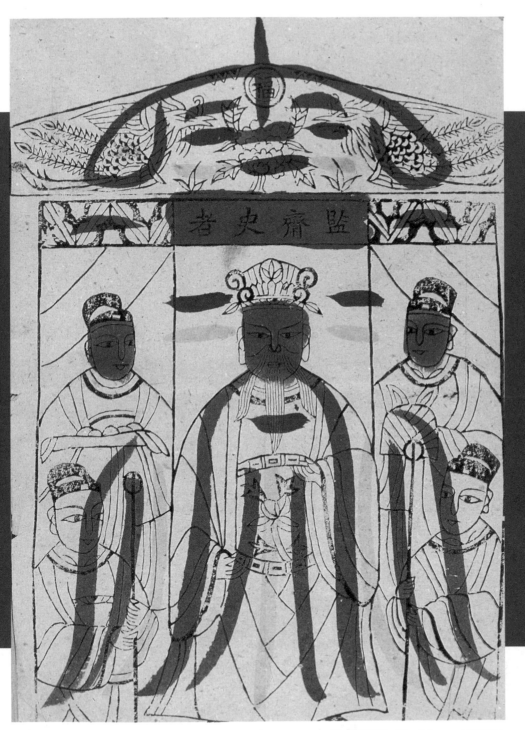

33.監齋使者〔39×27〕　　江蘇南通

34.監齋使者（36×26）　江蘇石莊

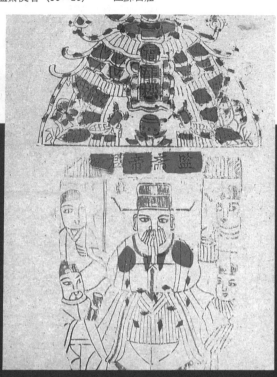

35.天狗（12×6）
臺灣、雲南

地祇

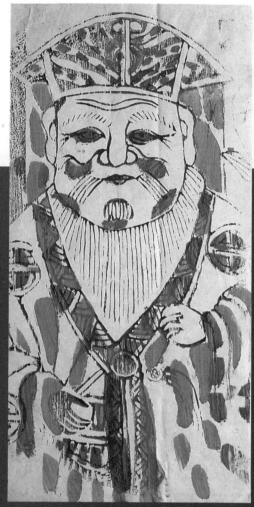

36.土地神（27×13）　江蘇無錫

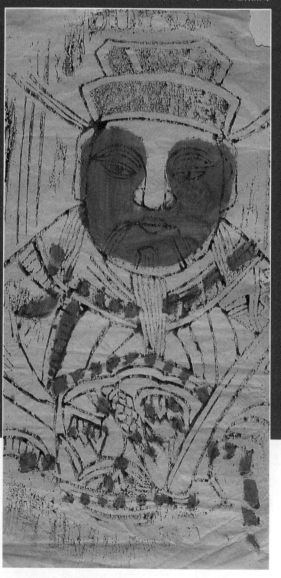

37.土地神（27×13）　江蘇無錫

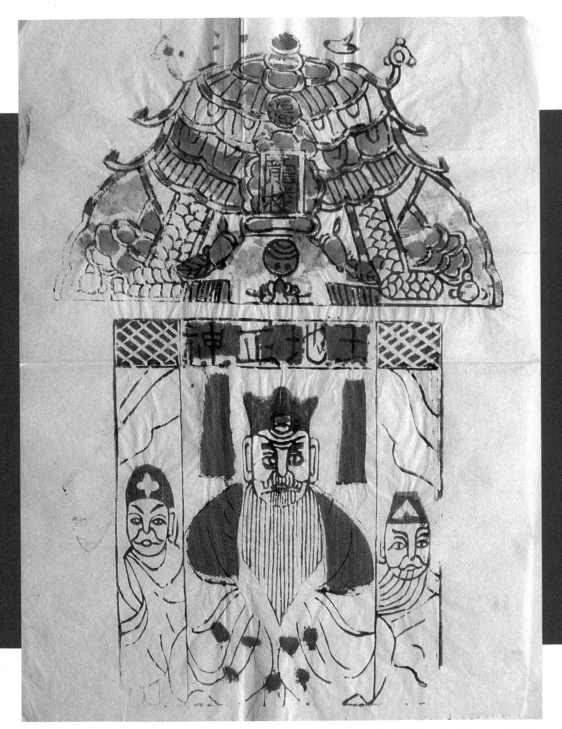

38.土地正神（36×26）　　江蘇如皋

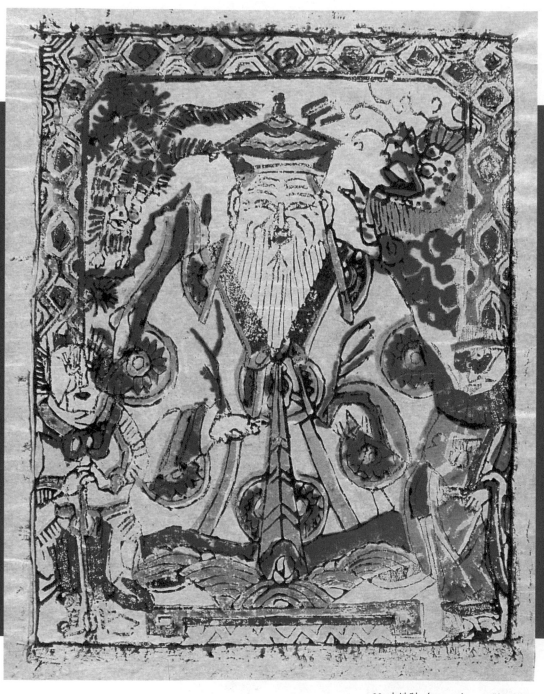

39.土地神（27×20）　　陝西鳳翔

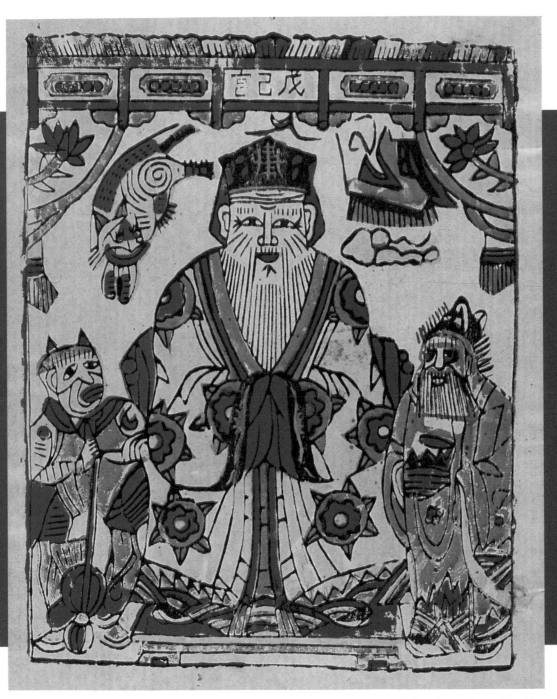

40.土地神（27×20）　　陝西鳳翔

41.土地正神 (54×26)　　江蘇靖江

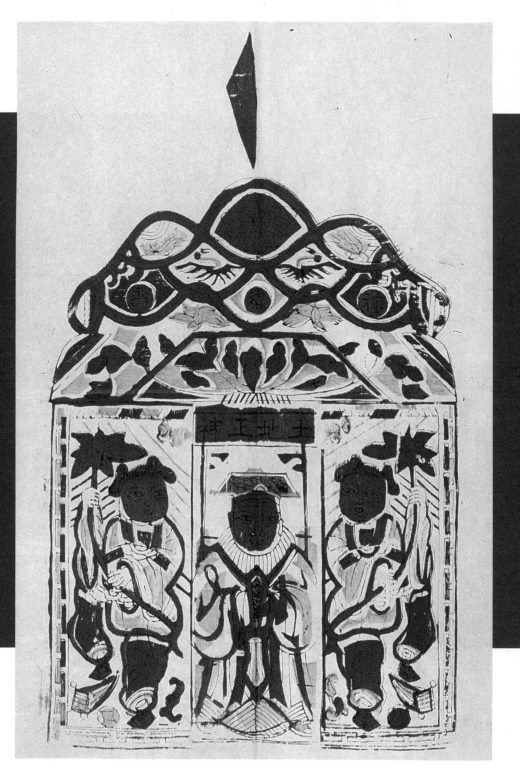

42.土地正神（54×39）　　江蘇通州

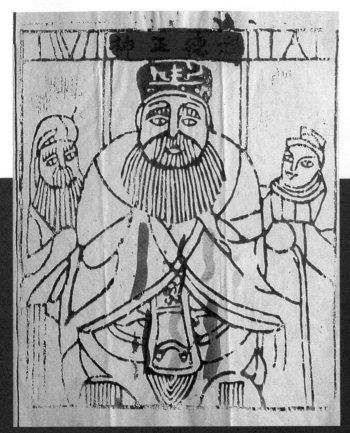

43.福德正神（27×19）

江蘇如皋

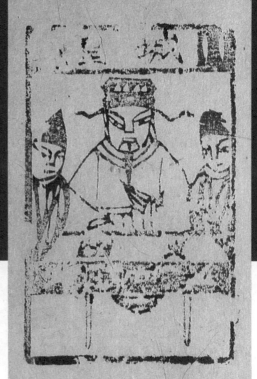

44.城隍（23×14）

安徽皖南

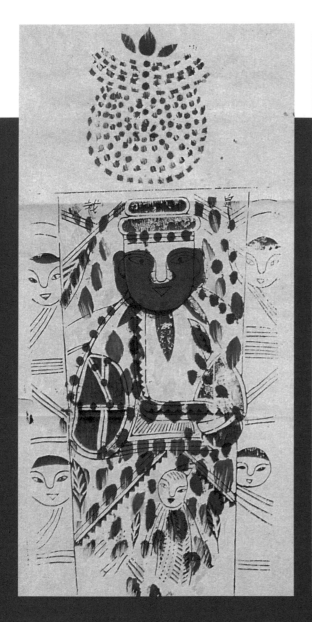
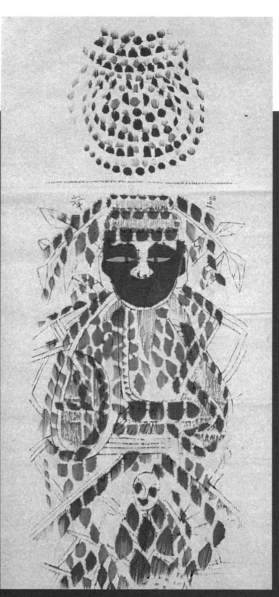

45. 城隍 (54×26)　　江蘇靖江

46. 城隍靈應尊神（54×39）

　　江蘇薛窰

47. 城隍靈應尊神（36×26）

　　江蘇石莊

48.東嶽大帝（54×26）　　江蘇斜橋

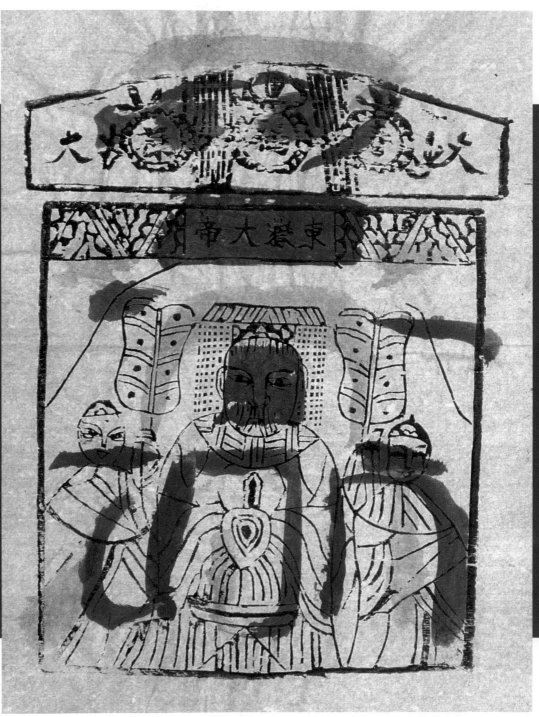

49.東嶽大帝（36×27）　　江蘇薛窰

50.酆都大帝（54×26）　　江蘇靖江

51.鍾馗（39×27）　　河南朱仙鎮

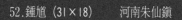

52.鍾馗（31×18）　　河南朱仙鎮

53.鍾馗（20×27，21×11）　江蘇海安

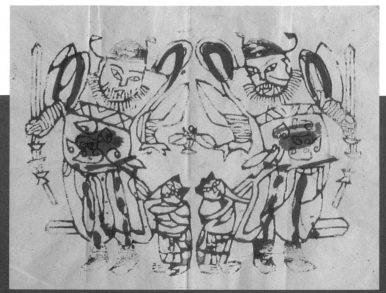

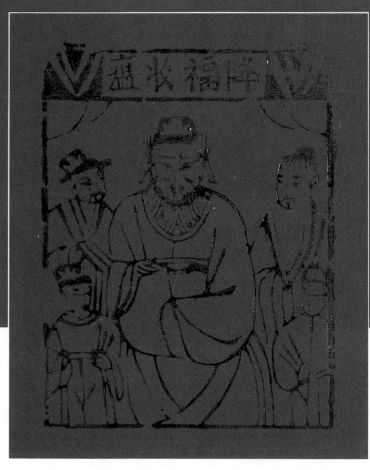

54.瘟神（27×20）
江蘇溧水

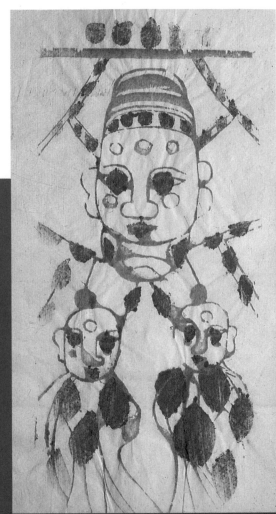

55. 痘神（27×16）　江蘇揚州

56. 遊魂（17×11）　江蘇高淳

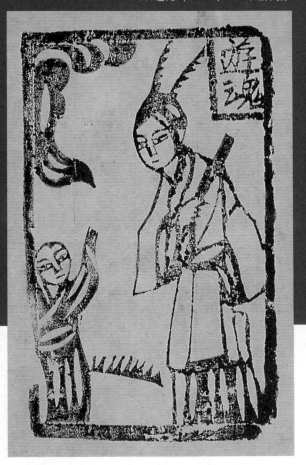

57. 消災（17×11）
　　江蘇高淳

58. 冥府十王（36×27）　　江蘇如皋

59.冥府十王（54×26）
　　江蘇斜橋

60.冥府十王（27×20）　　江蘇溧水

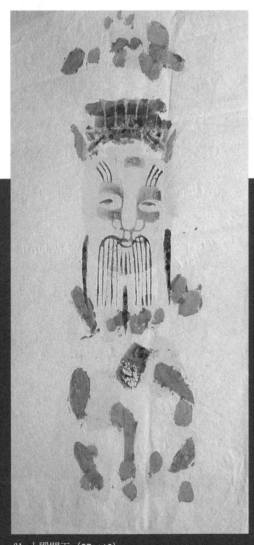

61.十殿閻王（27×13）
　　江蘇無錫

62.替人（27×20）　　江蘇溧水

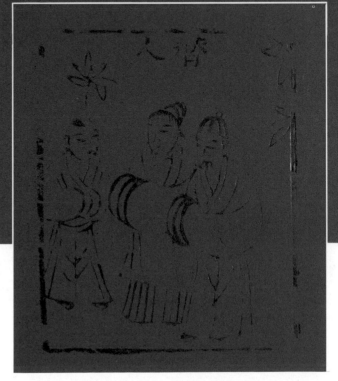

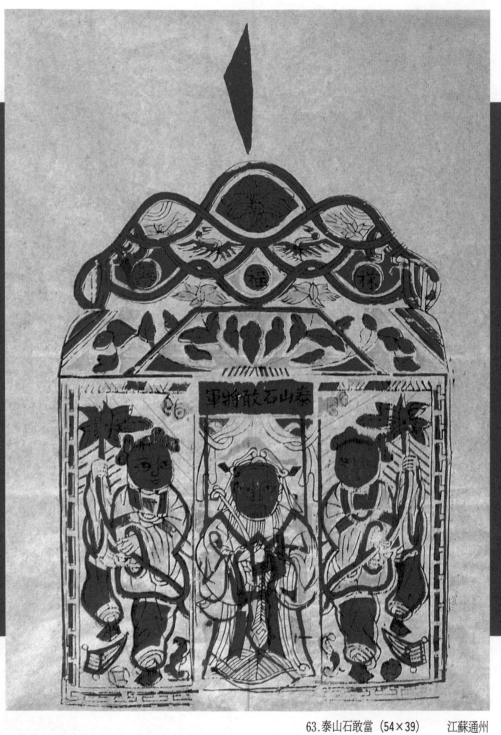

63.泰山石敢當（54×39）　　江蘇通州

64.五猖神（53×110）　　江蘇高淳

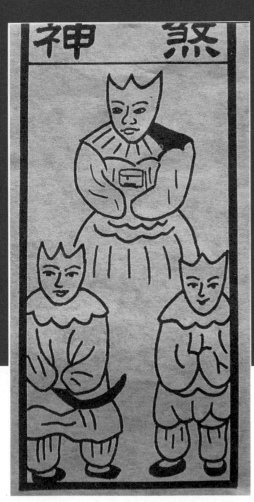

65.煞神（12×6）
　臺灣臺南

家神

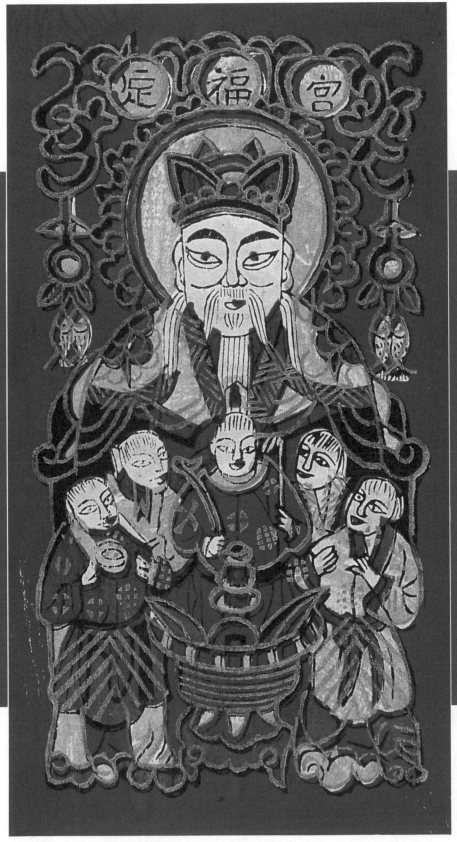

66.灶神（26×15）
　　江蘇石莊

67. 灶神（26×15）
江蘇泰興

68. 灶神（26×15）
江蘇如皋

69. 灶神（26×13.5）
安徽皖南

70.灶神 (54×26)　　江蘇靖江

71.灶公（54×26）
江蘇靖江

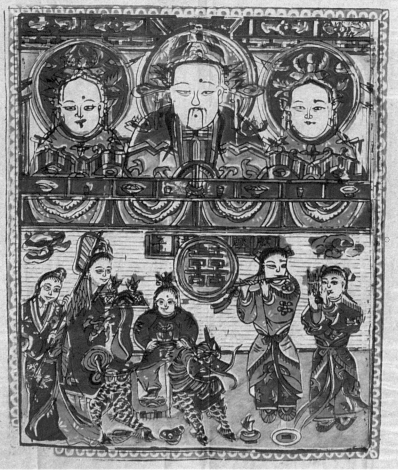

72.灶公灶婆（54×33）
江蘇南通

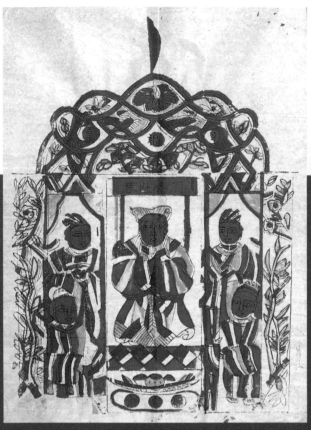

73. 司命灶君（54×39）
 江蘇平潮

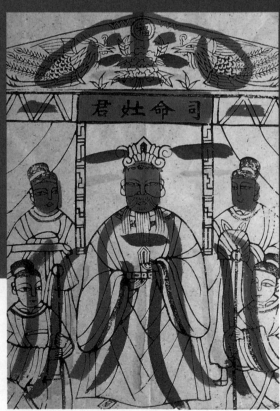

74. 司命灶君（39×27）
 江蘇南通

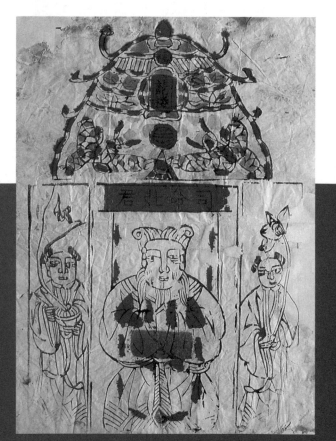

75. 司命灶君 (36×26)
　　江蘇如皋

76. 司命灶君 (36×26)
　　江蘇石莊

77. 灶公灶婆 (27×20)　　陝西鳳翔

78.灶公灶婆（27×20）　　陝西鳳翔

79.灶公灶婆（27×20）　　陝西鳳翔

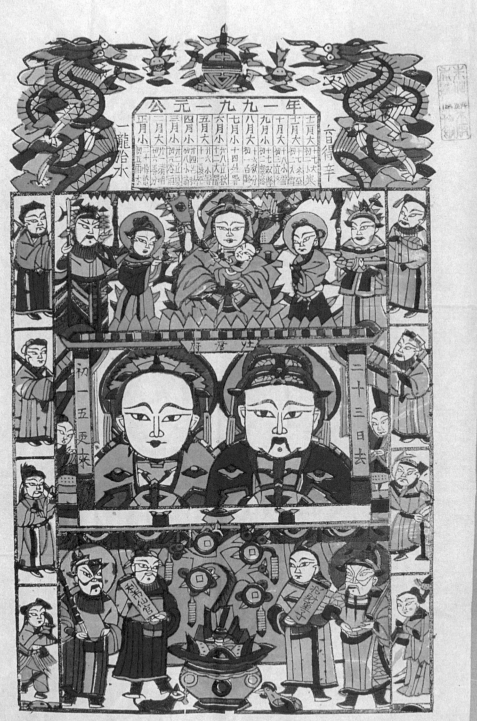

80.灶公灶婆（59×33）　　　河南朱仙鎮

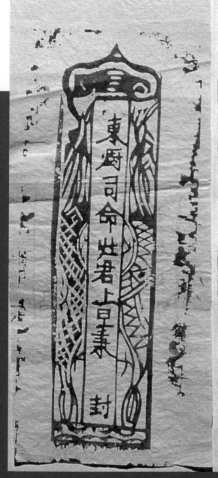

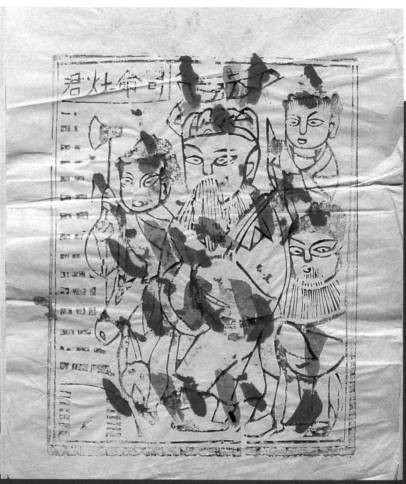

81.東廚司命 (27×19, 27×10)　　江蘇海安

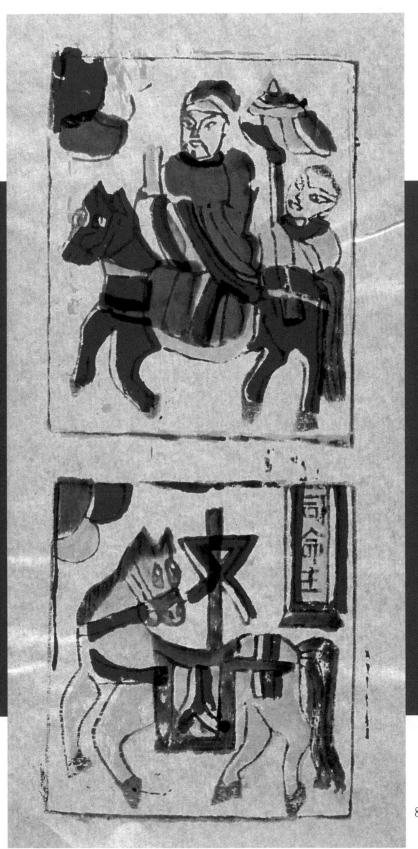

82. 司命主 (19×9.5)
　　陝西乾縣

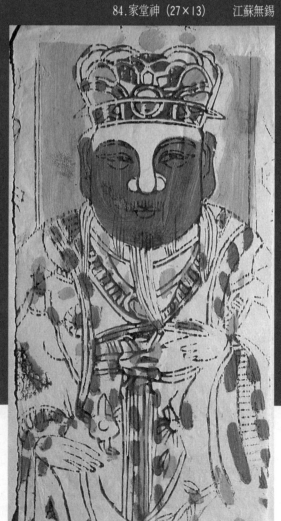

84.家堂神（27×13）　　江蘇無錫

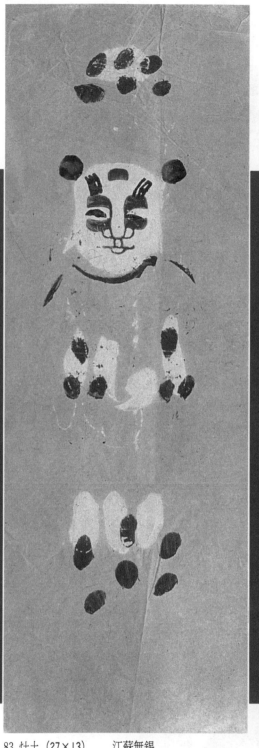

83.灶土（27×13）　　江蘇無錫

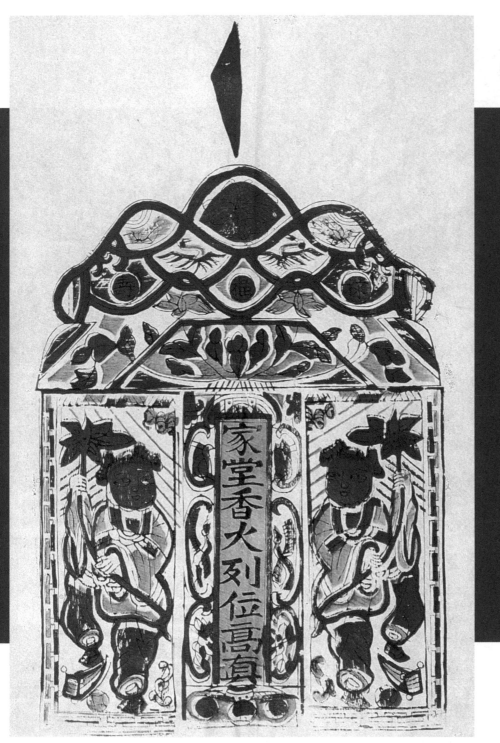

85.家堂香火列位高眞（54×39）　江蘇通州

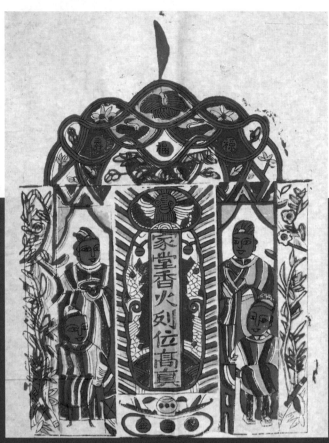

86.家堂香火列位高眞（54×39）
　　江蘇平潮

87.家堂香火列位高眞（54×39）
　　江蘇薛窰

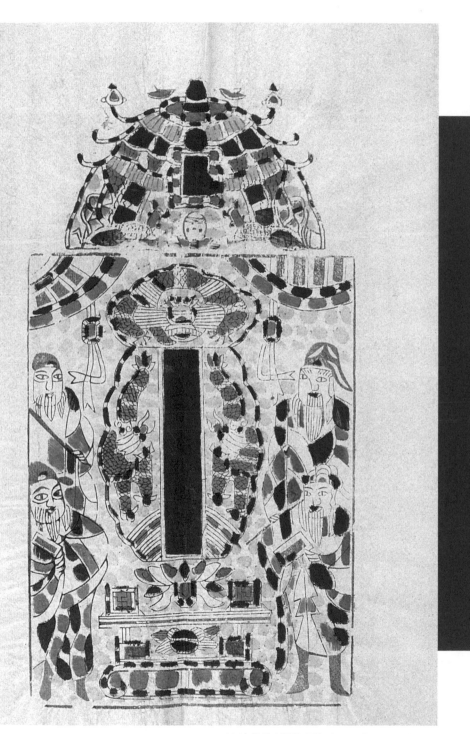

88.家堂香火列位高眞（54×39）　　江蘇如皋

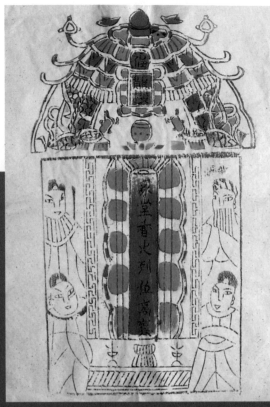

89.家堂香火列位高眞（36×26）
　　江蘇石莊

90.門欄神（36×26）
　　江蘇石莊

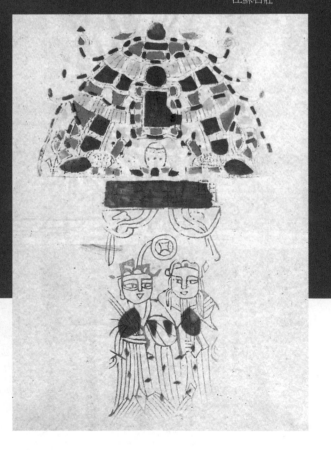

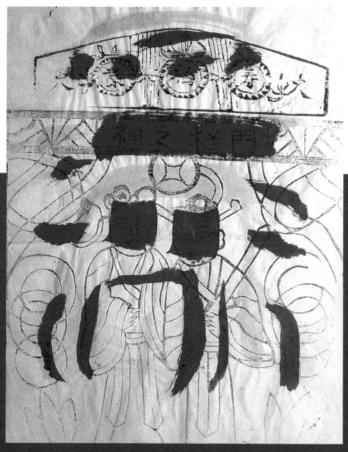

91.門欄神（35×27）

江蘇薛窯

92.家柱神（27×19）

江蘇海安

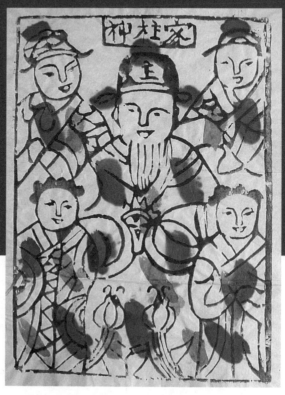

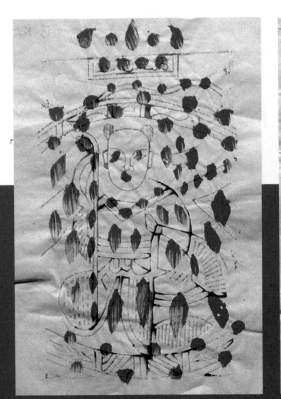

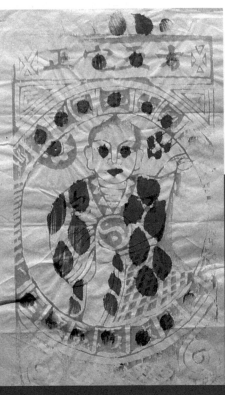

93.正宅五方
（27×15，24×15）
江蘇揚州

94.正宅五方（54×26）
　　江蘇靖江

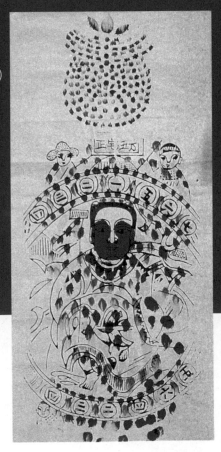

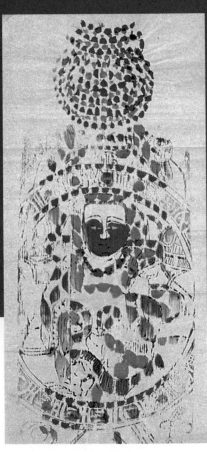

95.直符（17×11）
　　江蘇高淳

96.禁忌六神（54×39）
　　江蘇薛箂

97.禁忌六神 (54×39)　　江蘇通州

98.禁忌六神（54×39）　　江蘇通州

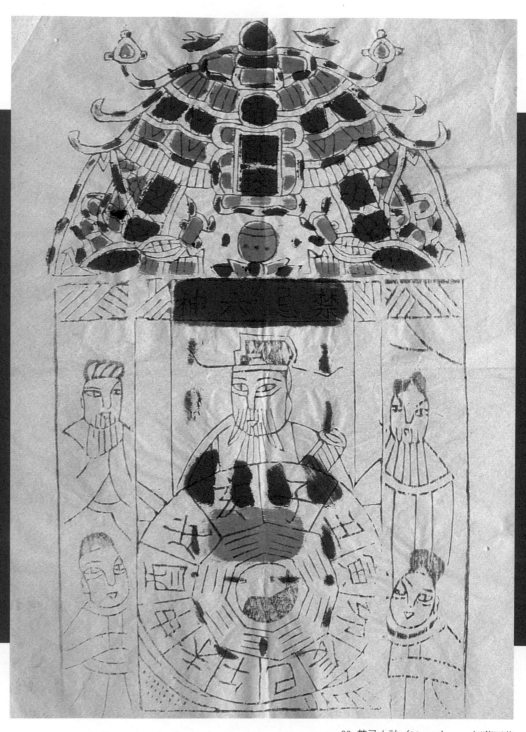

99.禁忌六神（36×26）　　　江蘇石莊

物神

100.井泉童子（36×26）
　　江蘇如皋

101.牀公牀母（23×15）
　　江蘇揚州

102.橋梁之神（27×20）
　　江蘇溧水

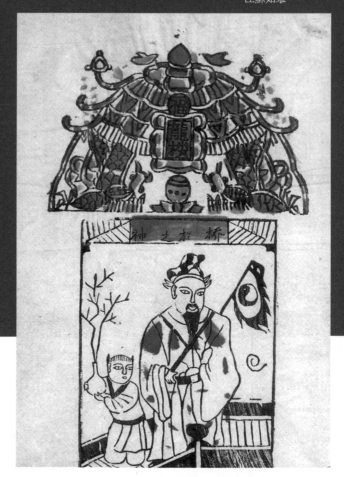

103.橋欄之神（36×26）
　　江蘇如皋

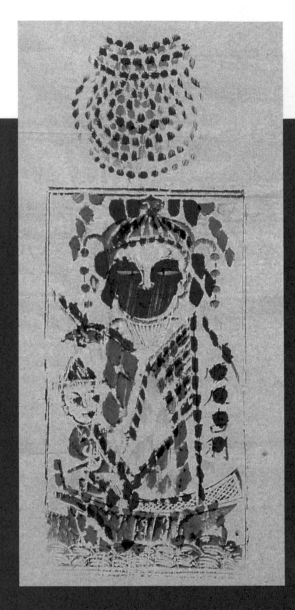
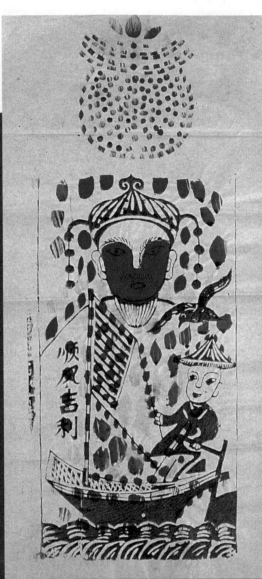

104.船神（54×26）　　江蘇靖江

105.順風大吉（54×39）　　江蘇通州

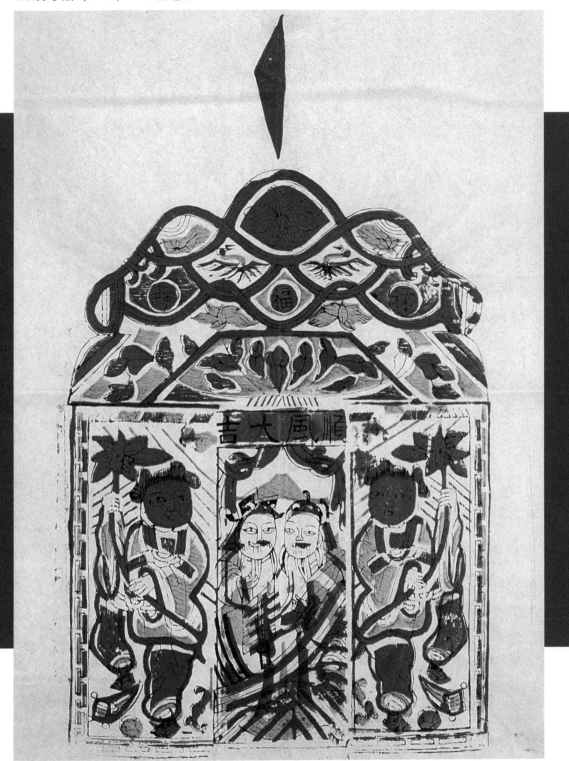

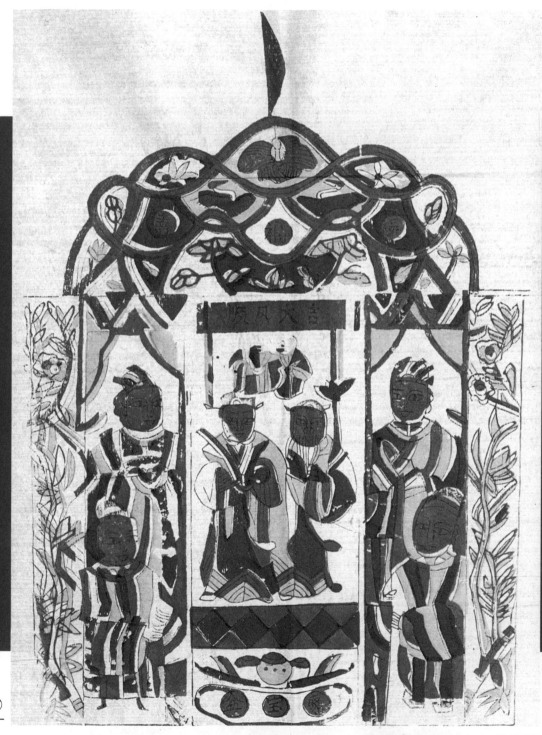

106.順風大吉（54×39）　　江蘇平潮

107.順風大吉（27×20）
　江蘇溧水

108.順風大吉（54×39）
　江蘇薛窰

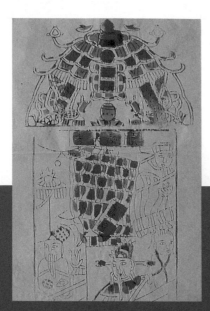

109.順風大吉（36×26）
江蘇石莊

110.倉神（27×20）
陝西鳳翔

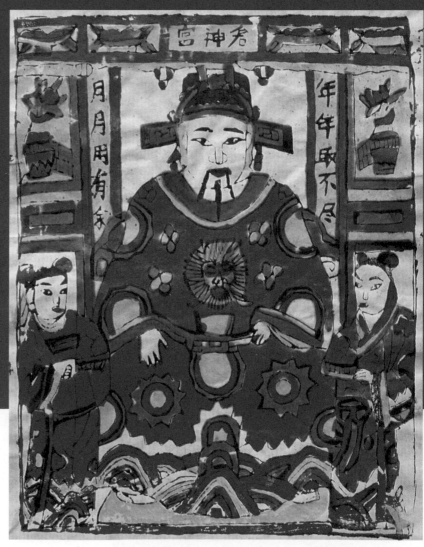

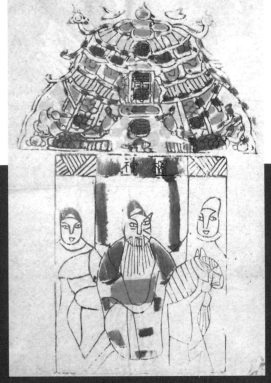

111.櫥神（36×26）
　　江蘇石莊

112.豬欄之神（36×26）
　　江蘇如皋

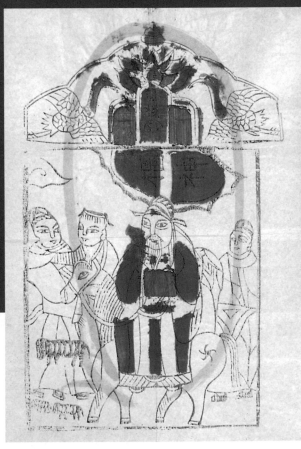

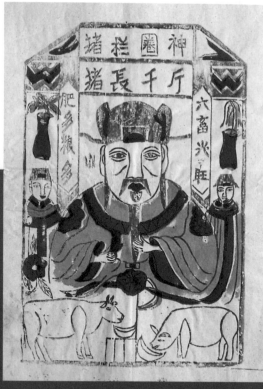

113.豬欄之神（27×17）
　　江蘇泰興

114.豬欄之神（35×27）
　　江蘇薛窰

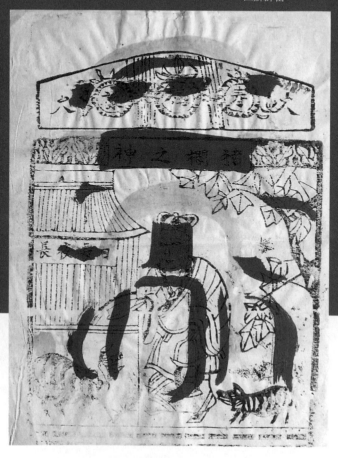

115.豬欄之神 (36×26)
　　江蘇石莊

116.牛欄之神 (36×26)
　　江蘇石莊

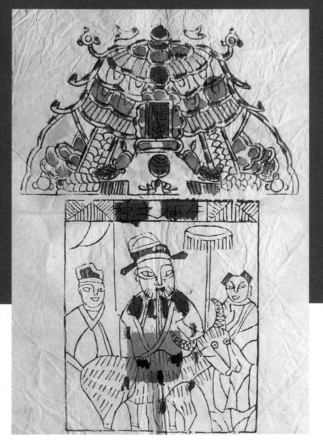

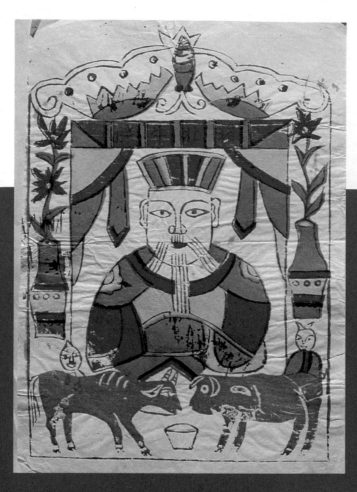

117.豬牛欄神 (27×19，25×20)
　　江蘇泰縣

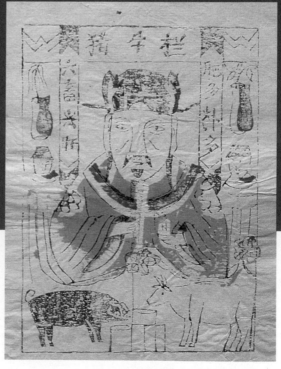

自然神

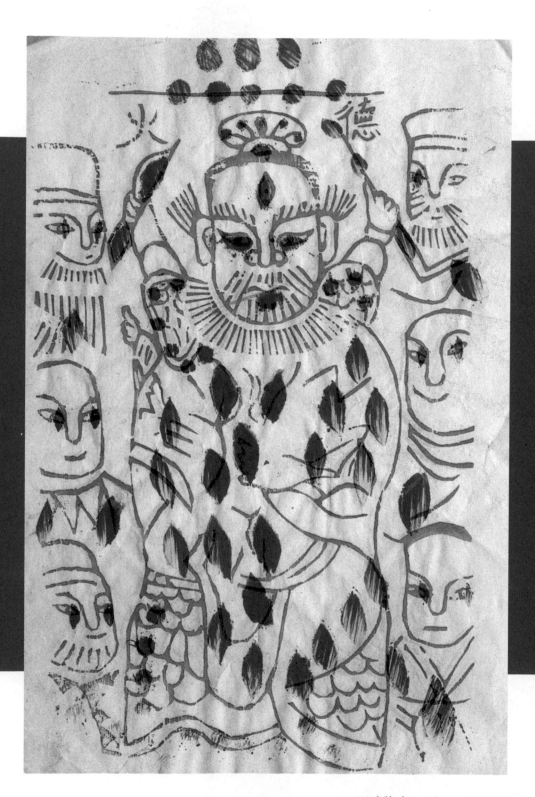

118.火神（23×16）　江蘇揚州

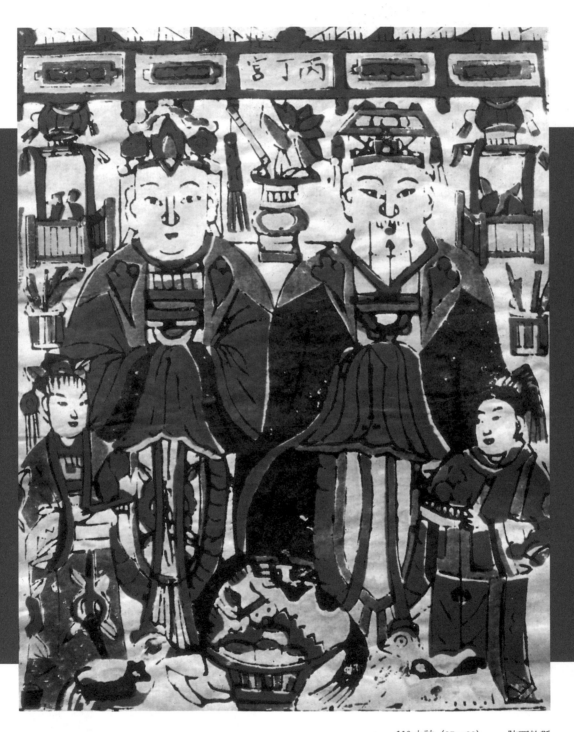

119.火神（27×20）　　陝西乾縣

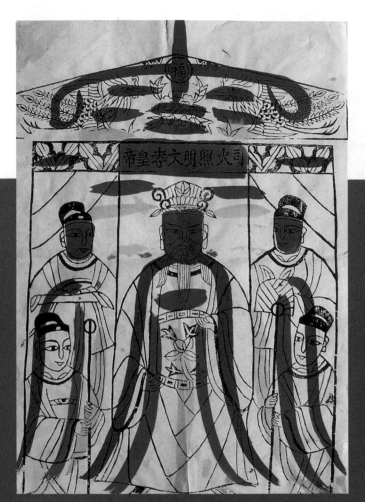

120.司火照明之神（39×27）
　　江蘇南通

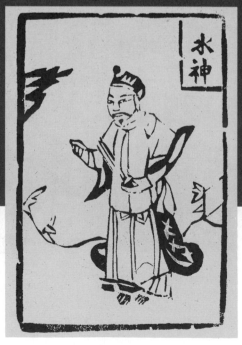

121.水神（17×11）
　　江蘇高淳

122.水母娘娘（36×26）
　　江蘇石莊

123.雷祖（54×26）
　　江蘇靖江

124.雷公（27×13）
　　江蘇無錫

125.辛天君（27×13）
　　江蘇無錫

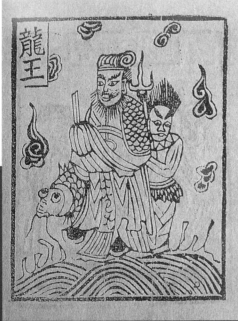

126.龍王（21×14）
　　雲南省

127.鎮海龍王（36×26）
　　江蘇石莊

128.蠶花五聖（36×26）
　　浙江省

129.龍蠶（22×16）
　　江蘇蘇北

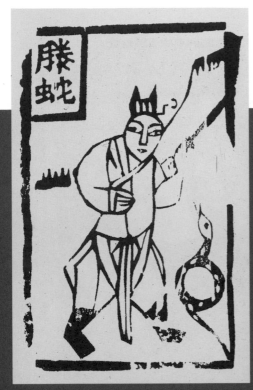

130.騰蛇（17×11）　江蘇高淳

131.八蜡之神　江蘇石莊

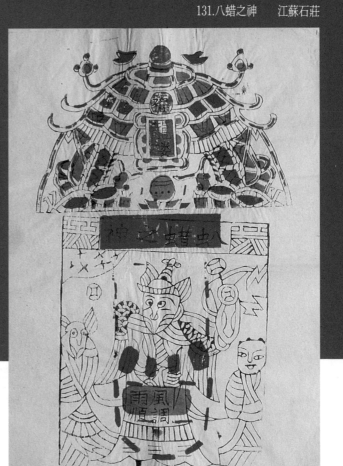

132.牛王（38×20）　河南朱仙鎮

133.馬王（38×20）　　河南朱仙鎮

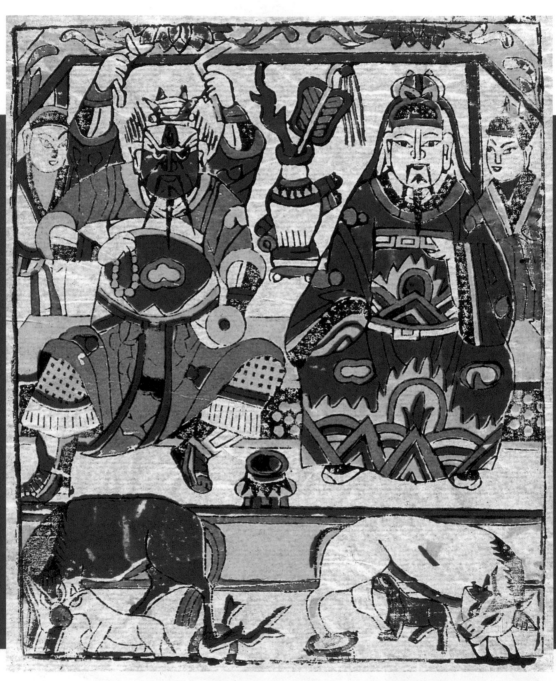

134.牛王、馬王（27×20）　　陝西乾縣

人傑神

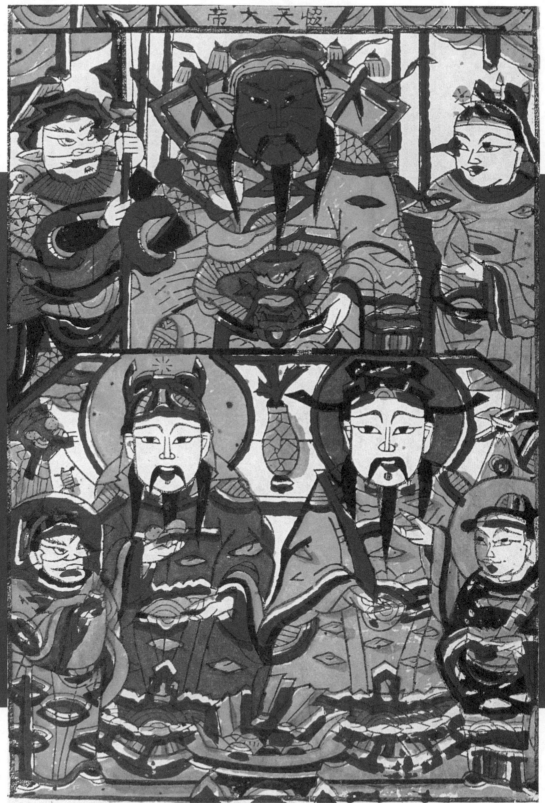

135.協天大帝（50×30）　　河南朱仙鎮

136.平天玉帝（35×27）

江蘇如皋

137.關聖帝君（54×39）

江蘇通州

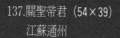

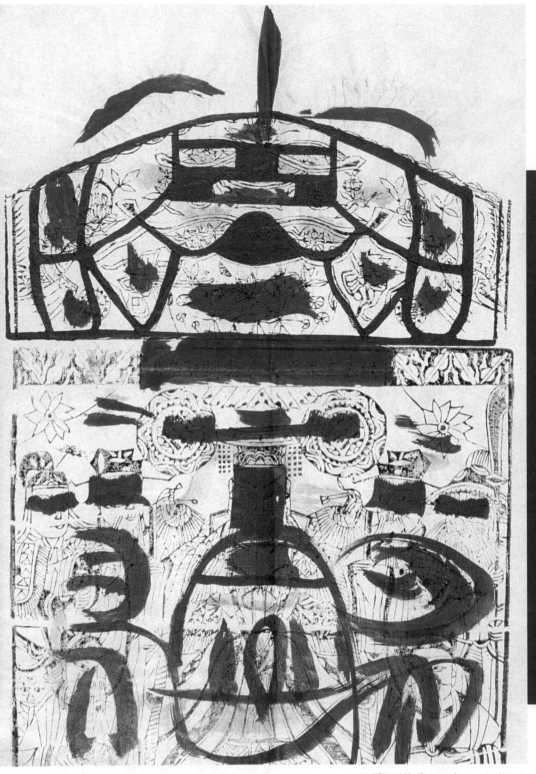

138.平天玉帝（54×39）　　　江蘇薛窰

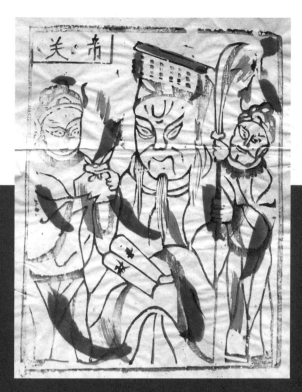

139.關公（27×20）
　　江蘇海安

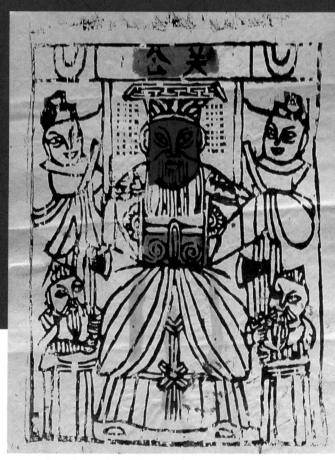

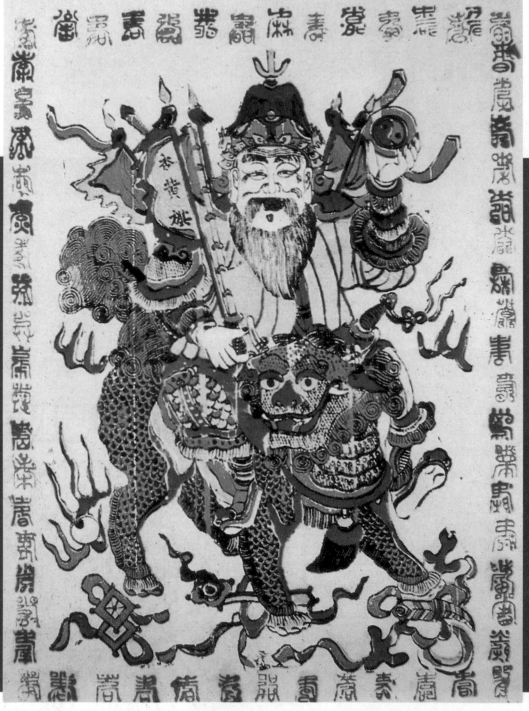

140.姜太公（54×39）　　　江蘇蘇州

141.姜太公（27×13）
　　江蘇無錫

142.姜太公（36×26）　　江蘇石莊

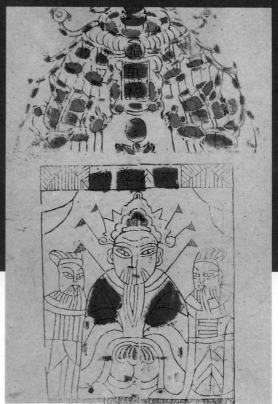

143.姜太公（36×26）

江蘇如皋

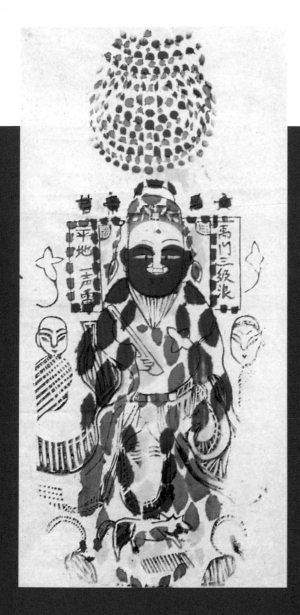
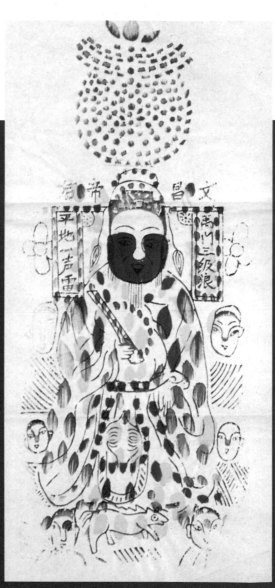

144.文昌帝君（54×26）　　江蘇靖江

145.梓潼文昌帝君（36×26）
　　江蘇石莊

146.梓潼文昌帝君（54×39）
　　江蘇薛窰

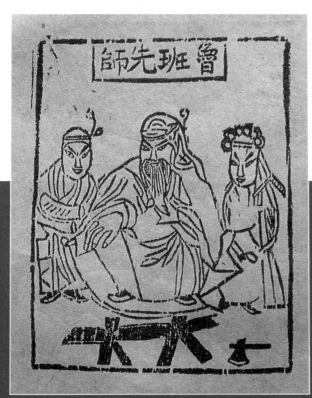

147.魯班（21×14）
　　雲南省

148.耿七公公（36×26）
　　江蘇如皋

149.斬鬼（23×14）
　　安徽皖南

150.張巡（27×13）
　　江蘇無錫

151.祠山神 (27×20)
江蘇溧水

152.劉猛將軍 (37×25)　浙江嘉興

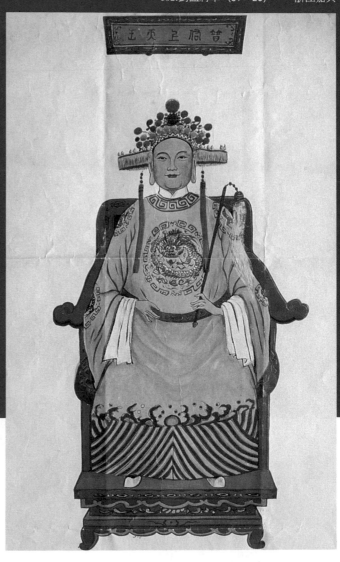

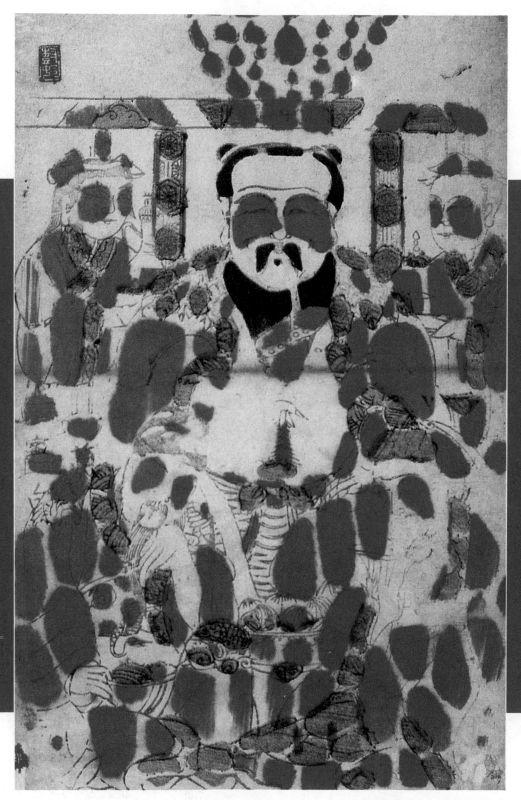

153.酒中仙聖（36×26）　　浙江省

神系道

154.張天師（38×13）
　　江蘇無錫

155.天師符（105×58）
　　江蘇通州

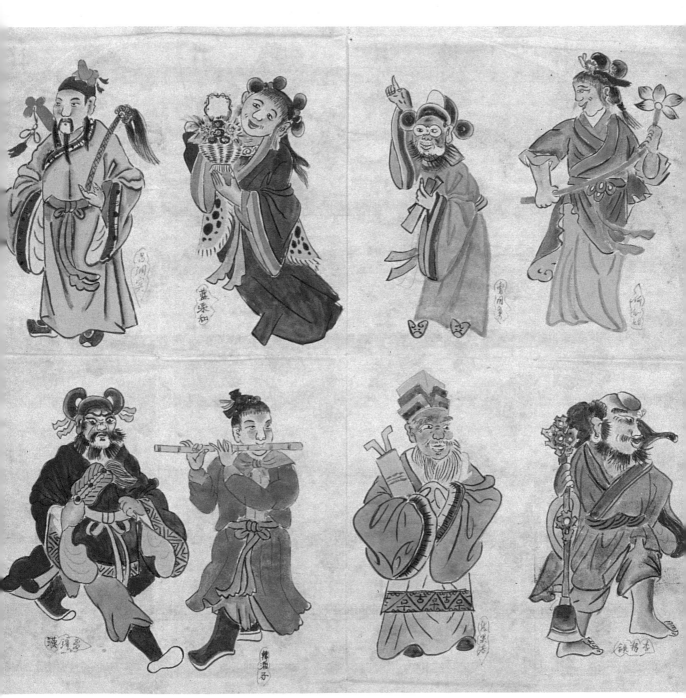

156.八仙（50×53）　河南省

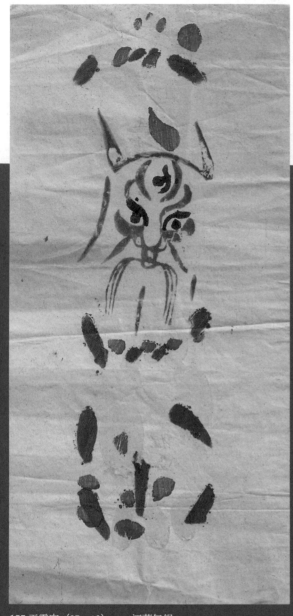

157.王靈官（27×13） 江蘇無錫

158.劉海蟾（32×28） 河南朱仙鎮

159.和合二仙（27×20）
　　江蘇溧水

160.和合二仙（35×26）
　　江蘇薛窰

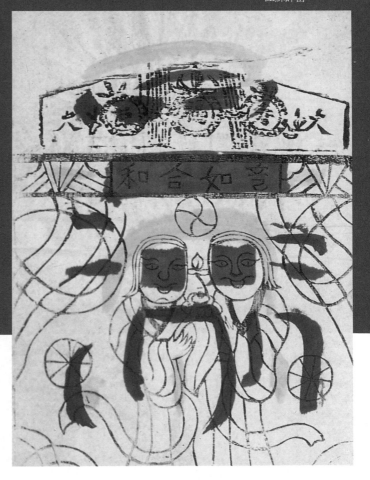

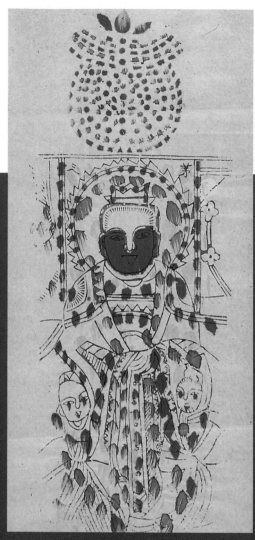

161.三茅眞君（54×26）
　　　江蘇靖江

162.張仙（27×20）
　　江蘇溧水

神財福增

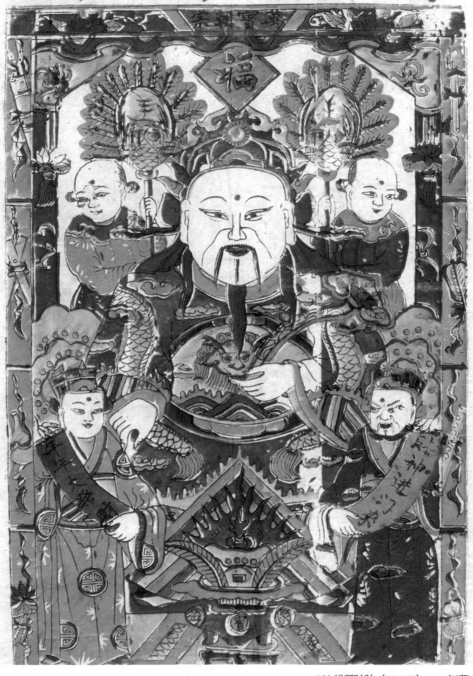

163.增福財神 （54×39）　　江蘇南通

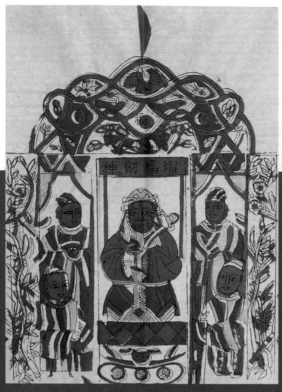

164.增福財神（54×39）
　江蘇通州

165.增福財神（54×39）
　江蘇薛窰

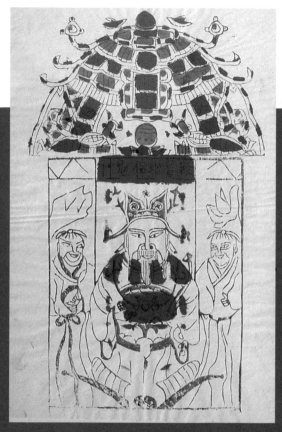

166.增福財神（36×26）
　　江蘇石莊

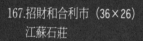

167.招財和合利市（36×26）
　　江蘇石莊

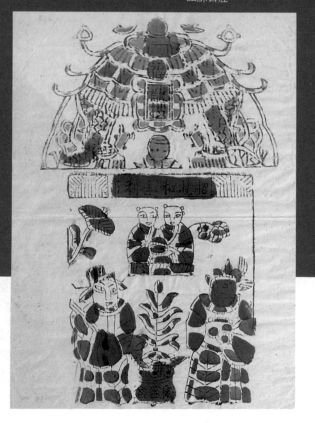

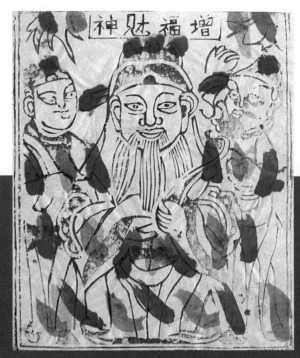

168.財神（27×19）

江蘇海安

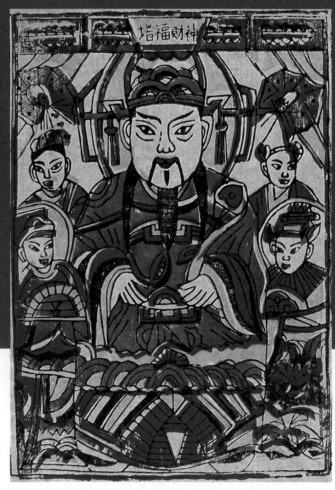

169.財神（27×20）

陝西乾縣

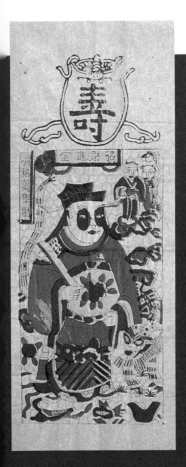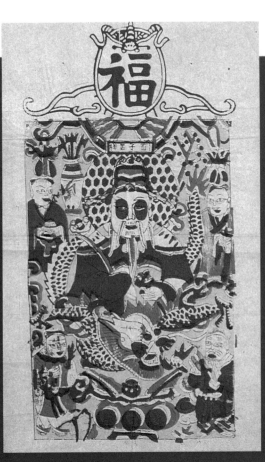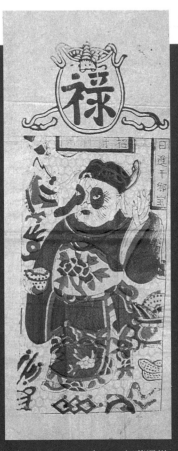

170.招財王、青龍財神、利市仙官（52×I9，52×30）　　江蘇通州

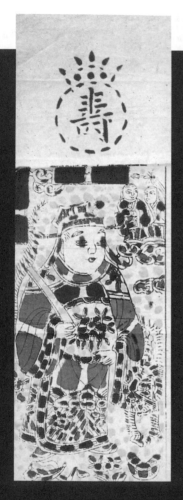
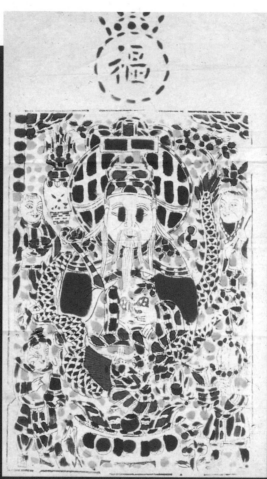
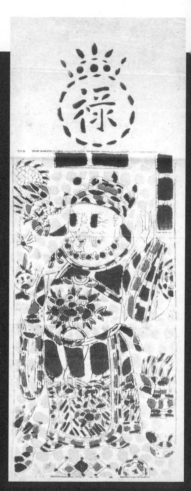

'171.招財王、靑龍財神、利市仙官 (52×19, 52×30)　　江蘇如皋

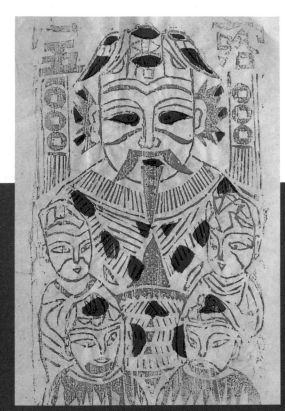

172.五路財神（28×16）
　　江蘇斜橋

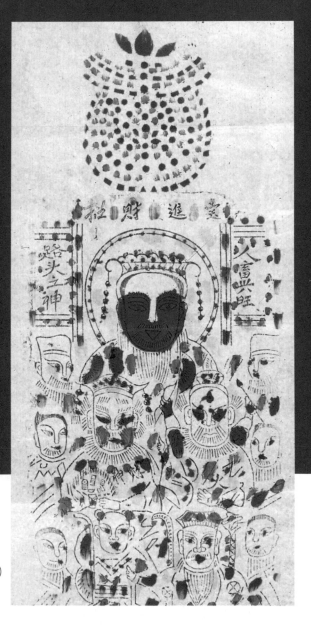

173.路頭之神（54×26）
　　江蘇靖江

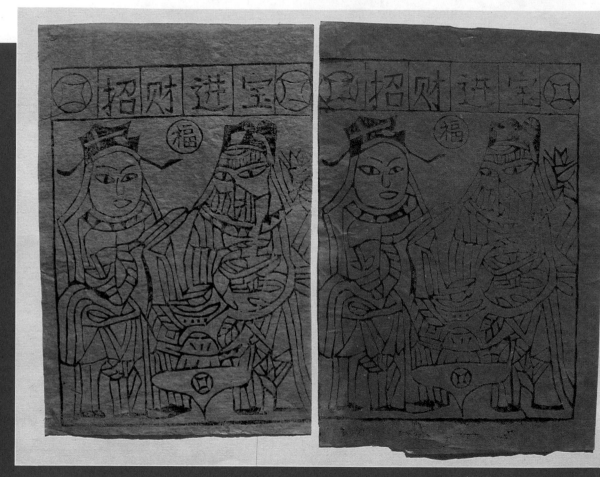

174.招財進寶（20×14）　　江蘇通州

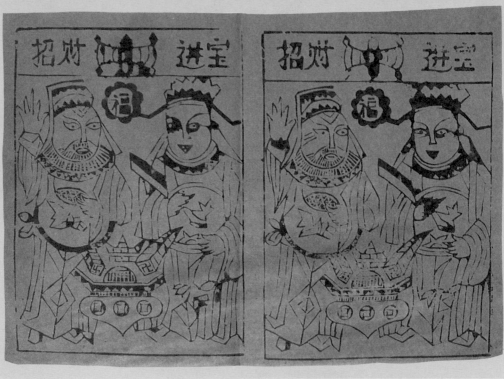

175.招財進寶（20×14）　　江蘇通州

佛系神

176.釋迦牟尼佛（54×26）
　　江蘇靖江

177.釋迦牟尼佛（35×27）
　　江蘇薛窰

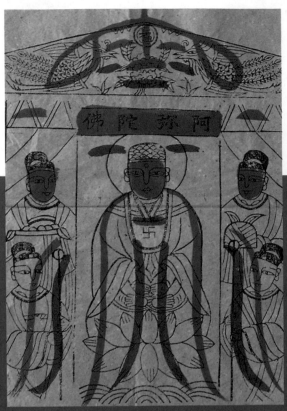

178.阿彌陀佛（39×27）

　　　江蘇南通

179.彌勒佛（25×18）

　　江蘇如皋

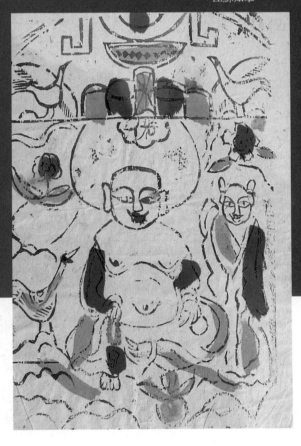

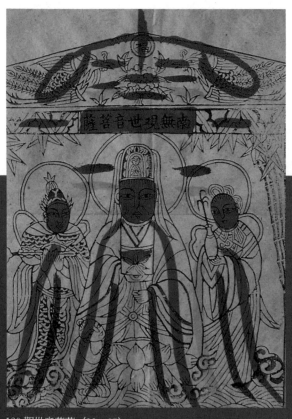

180.觀世音菩薩（39×27）
江蘇南通

181.觀世音菩薩（54×39）
江蘇薛窰

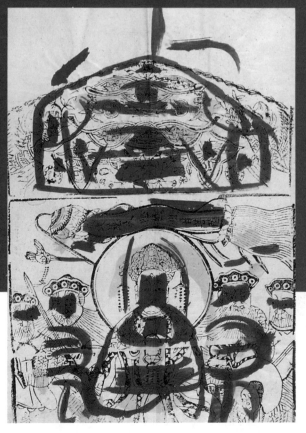

182.觀世音菩薩（54×26）　　江蘇靖江

183.觀世音菩薩（35×27）
江蘇薛窰

184.觀世音菩薩（36×26）
江蘇石莊

185.地藏王菩薩 (54×26)　　江蘇靖江

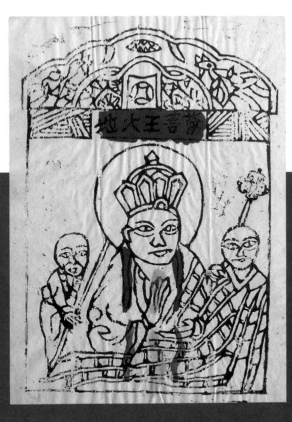

186.地藏王菩薩（27×20）
　　江蘇如皋

187.地藏王菩薩（35×27）
　　江蘇薛窰

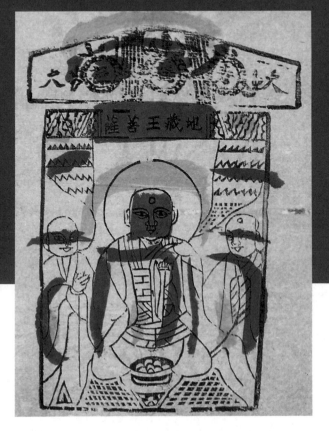

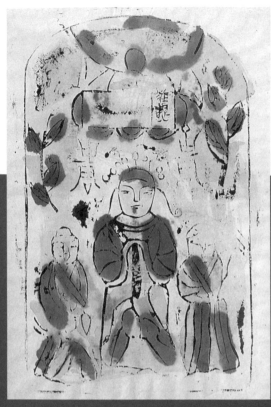

188.準提菩薩（30×21）
　　江蘇如皋

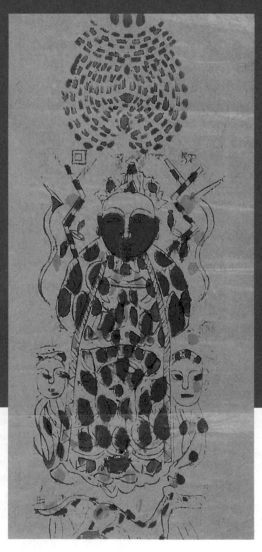

189.韋馱菩薩（54×26）
　　江蘇靖江

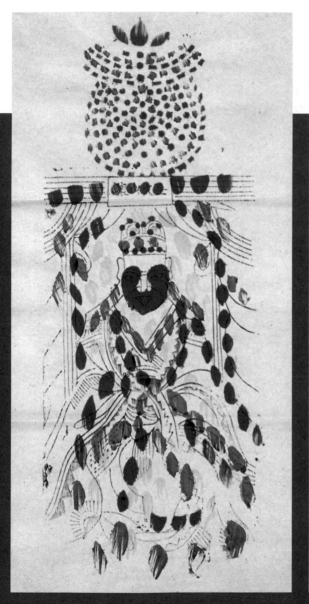

190.狼山大聖（54×26）　　江蘇靖江

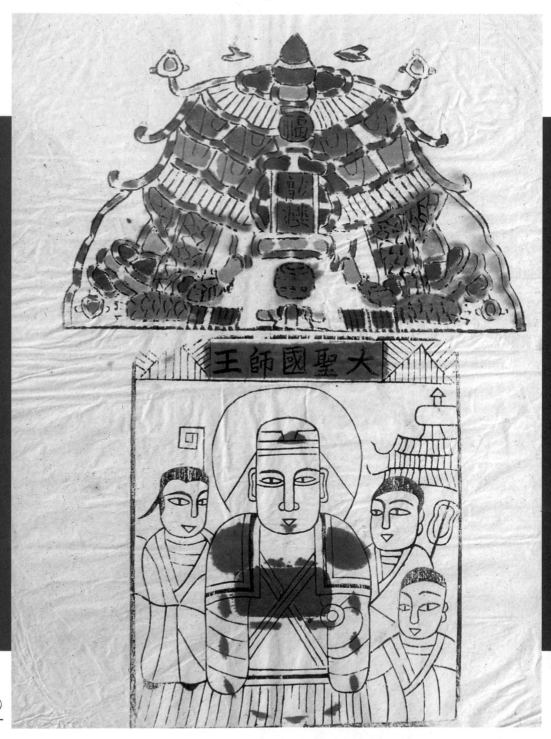

191.泗州大聖（36×26）　　江蘇石莊

眾神圖

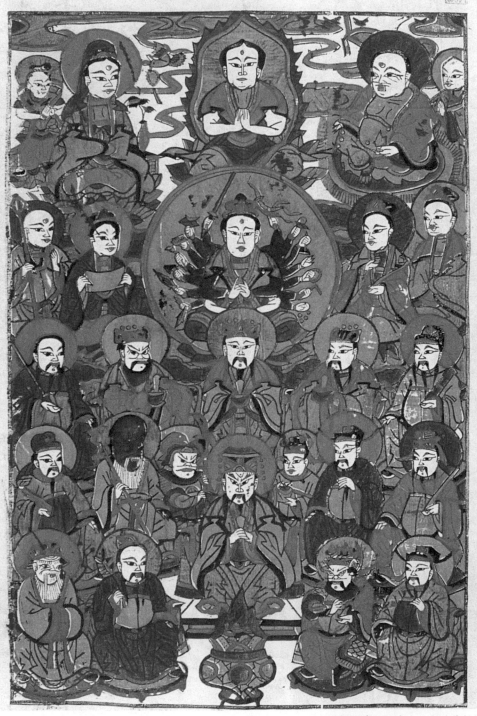

192.百分圖（73×43）　　河南朱仙鎮

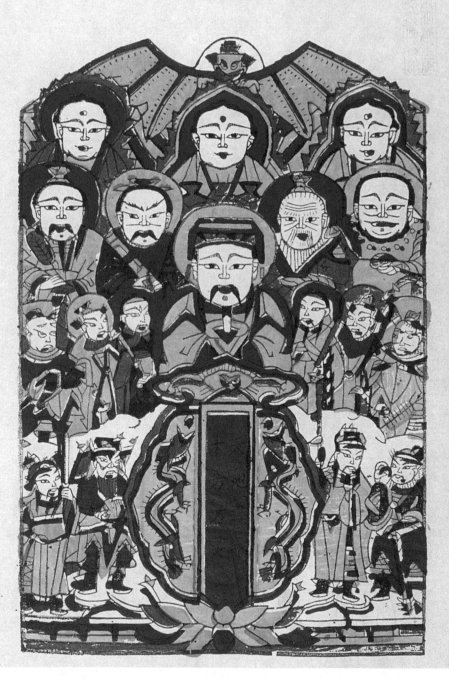

193.百分圖（50×30）
河南朱仙鎮

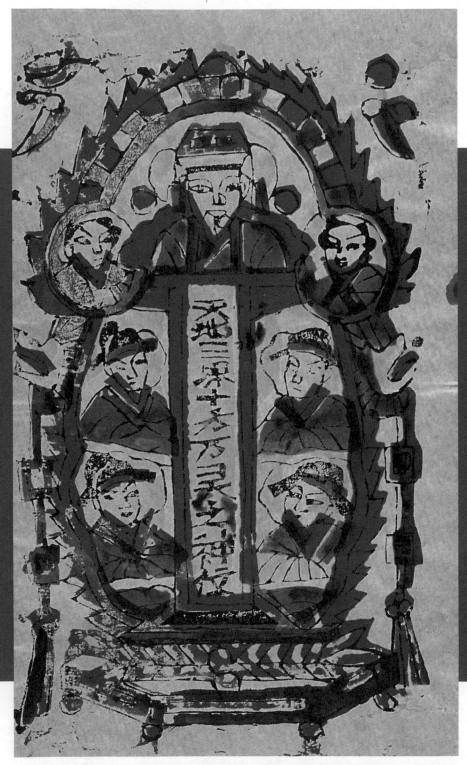

194.百分圖（19×21）　　陝西乾縣

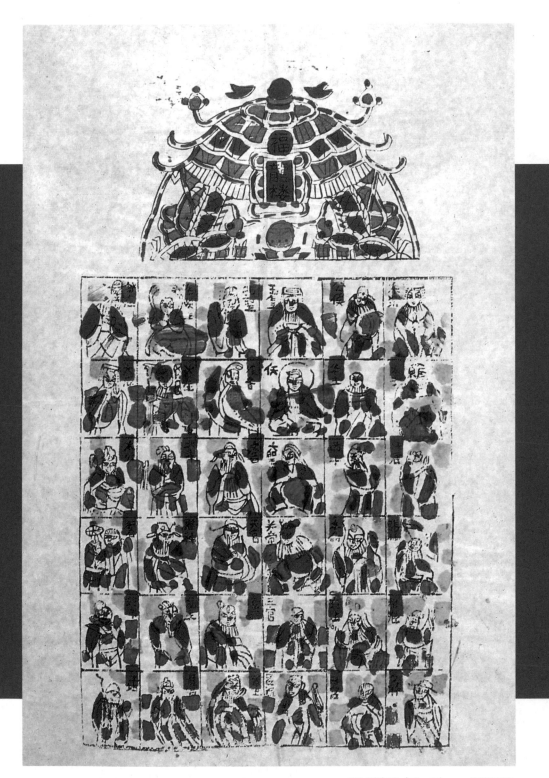

195.百分圖 (54×34)　　江蘇石莊

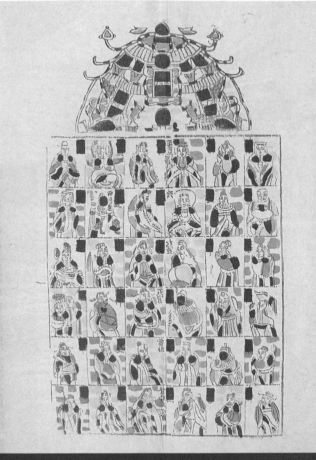

196.百分圖（54×39）
　　　江蘇石莊

197.百分圖（27×20）
　　　江蘇海安

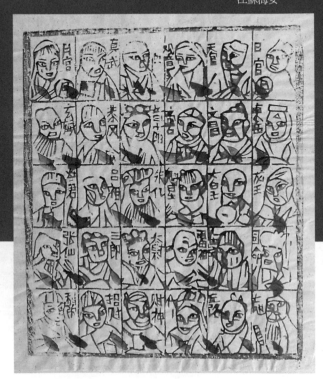

替神紙

199.替用神 (54×39)

江蘇通州

198.替用神 (36×26)

江蘇石莊

200.黃元紙（26×15）　　江蘇如皋

201.元花（54×39）
　　江蘇薛窰

202.元花（36×26）
　　江蘇石莊

203.桌圍（78×55）　　江蘇靖江

【附錄】

符經、冥幣

204.高王經（19×54）　安徽皖南

205.路引（22×19）　　陝西西安

206.沙衣、草鞋（17×11，10×8）　　江蘇高淳

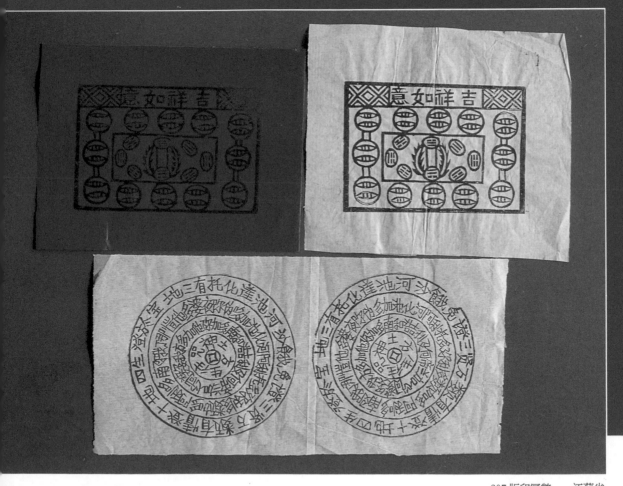

207.版印冥幣　　江蘇省

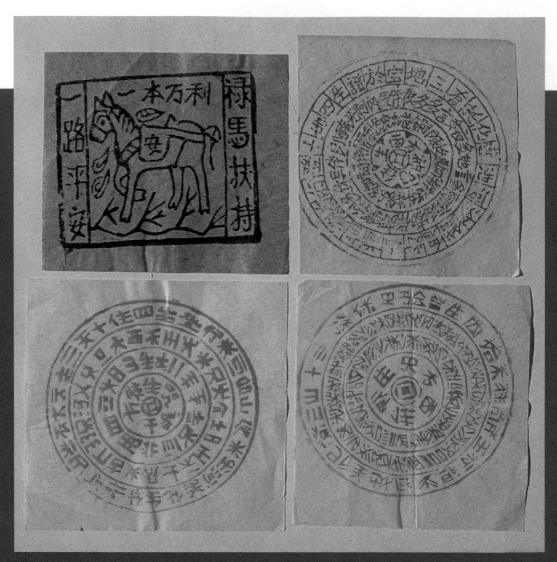

208.版印冥幣　　江蘇、廣東

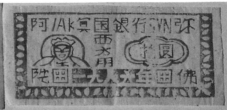

209.版印冥幣　　數省綜合

210.版印冥幣　數省綜合

參考書目

漢·班固：《漢書》，北京，中華書局 1962 年。

漢·劉安等：《淮南子》，上海，上海古籍出版社 1989 年。

漢·許慎撰，清·段玉裁注：《說文解字注》，上海，上海古籍出版社 1981 年。

唐·段成式：《酉陽雜俎》，北京，中華書局 1981 年。

唐·徐堅：《初學記》，北京，中華書局 1962 年。

宋·孟元老：《東京夢華錄》，北京，中華書局 1962 年。

宋·吳自牧：《夢粱錄》，杭州，浙江人民出版社 1984 年。

宋·周密：《武林舊事》，杭州，浙江人民出版社 1984 年。

明·解晉等：《永樂大典》，北京，中華書局 1990 年影印版。

《十三經注疏》，北京，中華書局 1979 年影印版。

嘉靖二十六年《江陰縣志》。

光緒十一年《丹陽縣志》。

清·陳夢雷等：《古今圖書集成》，北京，中華書局 1963 年。

清·阮元：《經籍纂詁》，成都，成都古籍書店 1982 年影印版。

清·富察敦崇：《燕京歲時記》，北京，北京古籍出版社 1983 年。

張道一等：《美在民間》，北京，北京工藝美術出版社 1987 年。

丹珠昂奔：《藏族神靈論》，北京，中國社會科學出版社 1990 年。

宗力等：《中國民間諸神》，石家莊，河北人民出版社 1986 年。

高國藩：《敦煌民俗學》，上海，上海文藝出版社 1989 年。

陶思炎：《中國魚文化》，北京，中國華僑出版公司 1990 年。

陶思炎：《祈禳：求福·除殃》，香港，三聯書店（香港）有限公司 1993 年。

後　記

　　十年前，我的學生周軍家和金桂根從蘇北的寶應和泰興的鄉間分別給我尋來幾張灶君的紙馬，當我一看到這些刀法稚樸，色彩絢麗，構圖精妙，寓意神秘的民俗版畫，就深深爲它們所吸引，產生了強烈的收藏與研究的慾望。

　　在我每年進行的田野調查中，探查紙馬的分布與遺存，採集實物原件，了解其製作與應用，考察其傳承的文化背景及表達的信仰觀念，成了我的一項重要工作。起初我以民俗學的視角考察這一奇特的文化現象，後又將關注的領域擴大到民間宗教與民間藝術，對行爲與信仰、實物與文獻、傳習與創造作出綜合的考察與分析。

　　在田野作業中，我尤注意實物的搜集。我先後在江蘇、安徽、浙江、陝西等省做過專門的尋查，甚至當我 1994 年赴臺灣與會時，也曾在臺南鹿耳門天后宮採集到數種紙馬。積十年之努力，更多虧諸多朋友與學生的幫助，被稱作「鳳毛麟角」的紙馬終於越收越多，現著者所藏數量已近千枚，涉及各類神祇百餘位。

　　在紙馬的搜尋中並非事事成功，也常有徒勞或碰壁。有一年，在陝西咸陽地區，我曾按當地人提供的線索，雇車跋涉數十公里去尋訪紙馬作坊，卻一無所獲。在蘇南高淳縣，舊有一紙馬鋪，雖早已停業，但聽說店主家中仍藏有一大籮筐紙馬雕版。我好不容易找到這位老人，他卻再三推辭，不

肯示人。他家中原有三筐木版，「文革」中被抄走兩筐，不僅木版被焚，人還挨了打。雖經我和嚮導苦口解釋，他仍心有餘悸，始終不肯出示。我堅信，在他殘餘的木版中，一定有世所未見的珍品！此外，我在考察溧水縣的野祭風俗時，曾在一位前來燒香祈願的中年農婦的香籃中發現六種紙馬，其中有一枚「四星光」紙馬為我首次所見、至今猶缺的品種。我向她提出購買、交換等種種辦法，然而這農婦卻毫不通融，堅辭不允，她的理由是：此六種神為一套，少一位就不靈了。她為信仰，我為學術，我只能尊重她，最後，我以無可奈何的目光眼巴巴地望著她在「黃仙太」的靈前一把火把它燒掉……

　　紙馬不僅有應用的價值，更有研究、收藏與欣賞的價值，我一直盼望能有機會以圖冊或畫展的方式將這些神秘的民俗版畫拿出來與眾人共享。有幸巧逢東大圖書公司決定將《中國紙馬》這部拙作蒐入「滄海美術」叢書出版，算是成全了我的心願。在此且向東大圖書公司表示深深的謝忱！另者，也要感謝叢書主編羅青教授，他的及時審編保證了拙作的出版。我還要感謝傅偉勳教授，正是他的舉薦使我有幸與東大圖書公司結緣。

　　在本書行將付梓之際，我還要向一切幫助我搜集或為我嚮導的朋友們致謝，他們是：李代明、朱海容、張自強、何松山、陳江風、李潔、黃伏生、袁忠等。同時，還要向我的妻子湯小華致謝，正是她的理解與支持，使我得以經常利用

節假日下鄉去做田野調查。

　　紙馬的研究在學術界剛剛起步，尚未見有相關的研究性專著，因此，本書的寫作具有探索的意義，我真誠地盼望得到讀者的批評與指教。在此，我且向一切翻閱此書的讀者朋友們表示由衷的敬意與祝福。

　　　　　　　　　　　　　　　　　　於三通書屋

讓熙攘的人生　妝點翠微的新意

滄海美術叢書

深情等待與您相遇

藝術特輯

◎萬曆帝后的衣櫥——明定陵絲織集錦　　王　岩　編撰

◎傳統中的現代——中國畫選新語　　曾佑和　著

◎民間珍品圖說紅樓夢　　王樹村　著

◎中國紙馬　　陶思炎　著

萬曆帝后的衣櫥——

明定陵絲織集錦　　王　岩　編撰

　　由最初始的掩身蔽體，嬗變到爾後繁富的文化表徵，中國的服飾藝術，一直就與整體的環境密不可分，並在一定的程度上，具體反映了當時的政治、社會結構與經濟情況。明定陵的挖掘，印證了我們對於歷史的一些想像，更讓我們見到了有明一代，在服飾藝術上的成就！

　　作者現任職於北京社科院考古研究所，以其專業的素養，結合現代的攝影、繪圖技法，使得本書除了絲織藝術的展現外，也提供給讀者豐富的人文感受與歷史再現。

藝　術　史

儺史——中國儺文化概論　　　　　　林　河　著

　　當你的心靈被侗鄉苗寨的風土民俗深深感動的時候，可知牽引你的，正是這個溯源自上古時代就存在的野性文化？它現今仍普遍地存在於民間的巫文化和戲劇、舞蹈、禮俗及生活當中。

　　來自百越文化古國度的侗族學者林河，以他一生、全人的精力，實地去考察、整理，解明了蘊藏在儺文化裡頭的豐富內涵。對儺文化稍有認識的你，此書值得一讀；對儺文化完全陌生的你，此書更需要細看。